小書痴的下剋上

為了成為圖書管理員不擇手段！

第一部　沒有書，我就自己做！Ⅴ

香月美夜 ——原作　鈴華 ——漫畫

椎名優 ——插畫原案　　許金玉 ——譯

本好きの下剋上

司書になるためには手段を選んでいられません

第一部 本がないなら作ればいい！Ⅴ

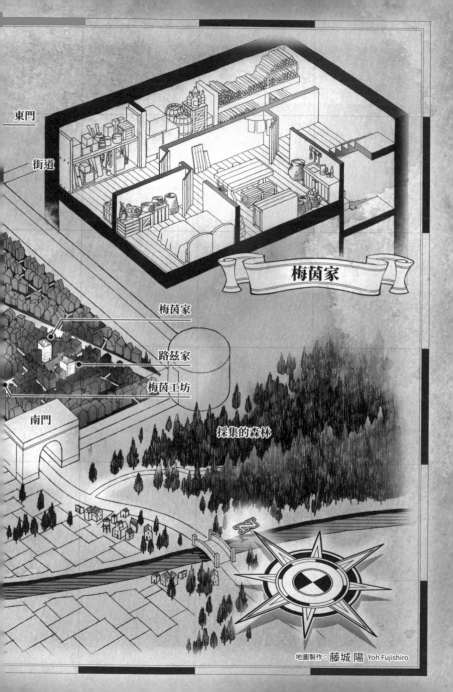

東門

街道

梅茵家

梅茵家

路茲家

梅茵工坊

南門

採集的森林

地圖製作：藤城 陽 Yoh Fujishiro

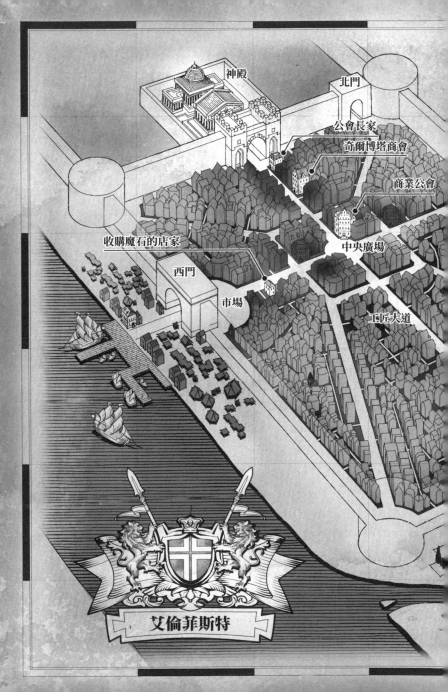

神殿

北門

公會長家

奇爾博塔商會

商業公會

收購魔石的店家

中央廣場

西門

市場

工匠大道

艾倫菲斯特

✦ CONTENTS ✦

第二十話 公會長的孫女

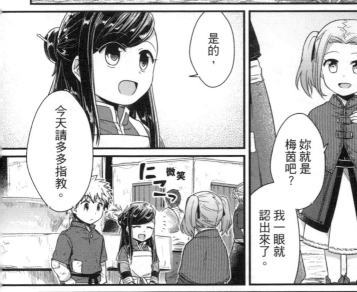

是的，

今天請多多指教。

微笑

に っ

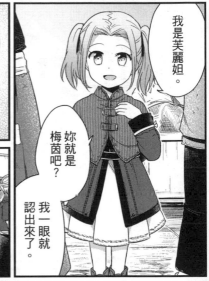

我是芙麗妲。

妳就是梅茵吧？

我一眼就認出來了。

感覺是很有教養的女孩子呢。

班諾先生還說她很像公會長，似乎是他想太多了。

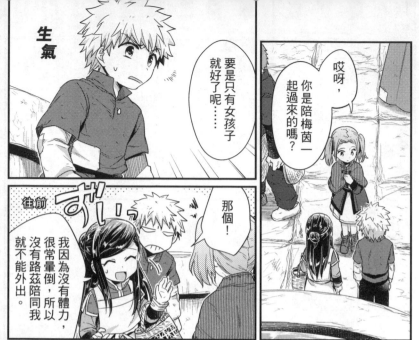

生氣

要是只有女孩子就好了呢⋯⋯

哎呀，你是陪梅茵一起過來的嗎？

那個！

往前

我因為沒有體力，很常暈倒，所以沒有路茲陪同我就不能外出。

如果路茲不能同行，那我們就回⋯⋯

沒有人看著就危險到了會暈倒嗎⋯⋯

妳該不會是身蝕吧？

什麼？

⋯⋯「身蝕」？

妳聽不懂身蝕嗎?

那我想想……

就是體內有團熱熱的東西,會不顧自己的意志到處亂竄,妳有這種情況嗎?

有!

妳知道這種疾病嗎?!

因為我以前也是這樣喔。

所以個子並不高吧?

這、這種病要怎麼做才能治好?

的確,以受洗前的孩子來說她身高偏矮……

這麼說來我會長不高,也是身蝕這種疾病害的嗎?!

……

不過，妳看起來很健康呢。

只要把心力花在自己想做的事情上，這種情況下就沒問題。

要治好很花錢唷。

嗚啊，我沒希望了……

但是，一旦遭到挫折或是失去目標，這種時候就會遭到反撲，所以要小心喔。

能想到的事情太多了呢。

所以我最近才這麼有活力啊。

沒有問題的話，往我家移動吧？

微笑

可是，我這樣子豈不是和不游就會死掉的魚一樣嗎？

叩咚

來，請用。

！

喝

好甜～

這是科黛果汁。

把蜂蜜與科黛果汁一起煮成科黛醬後，要喝的時候再加水稀釋。

很甜很好喝唷。

科黛

類似木莓

幸好你們喜歡。

路茲，好好喝喔。

真的耶。真甜真好喝！

翻找
ごそ

咕嚕
咕嚕

好的。

那我們進入正題吧。

這就是拿給公會長看過的髮飾。

遞出
スッ

哎呀,就是這個……

這是尚未開始販售的新商品。

因為製作要花點時間,所以我們打算當作冬天的手工活。

夏天的洗禮儀式神時,我看有人戴這個髮飾,所以才拜託了爺爺。

可是因為始終打聽不到消息,也沒有在秋天的洗禮儀式上傳開,一直覺得很神奇……

一旦開始販售，明年的春天以後，女孩子們都能在洗禮儀式上配戴了吧。

哎呀！

那麼今年冬天的洗禮儀式上，就只有我一個人會戴著吧？

好期待喔！

只有自己配戴著還沒開始販售的新商品，這種特殊待遇很有VIP的感覺吧？

既然如此，我們這樣就不算是敲竹槓了吧？

髮飾的價格？我再提高了一點，變成四枚小銀幣。

價格訂得太高了啦！

……希望不算。

……他確實這麼說過沒錯，

但我們覺得還是要選擇本人喜歡的顏色，也要搭配當天的服裝，妳會更加高興，所以才來詢問本人的要求。

不過，我還以為爺爺會自己幫我決定款式呢。

芙麗姐小姐的頭髮是淡粉色，我覺得挑選和這個髮飾不同的顏色，會更加適合妳喔。

我還心想爺爺這次怎麼這麼機靈呢。原來是妳阻止了他呀？

呵

呃……、如果不嫌麻煩，請讓我看看當天的服裝。

我也想順便看看刺繡用的顏色。

請稍等一下。

呵呵

我去拿衣服過來。

呼—

啪嗒

因為我根本加入不了妳們的對話。

路茲，你還好嗎？

嗯。

等你開始工作以後，最好要學會喔，今天就先交給我吧。

也沒辦法那麼正經八百地交談。

我也不知道哪種衣服適合什麼樣的顏色，

讓你們久等了。

ガチャ
喀恰

但我一個人會害怕，路茲要陪著我喔。

要一直都不說話應該也很辛苦……

嗯。

就是這件衣服。

哇啊，好漂亮！

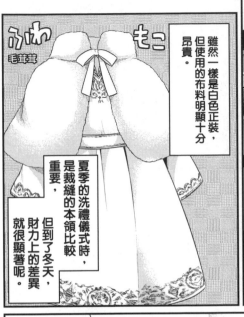

ふわ もこ
毛茸茸

雖然一樣是白色正裝，但使用的布料明顯十分昂貴。

夏季的洗禮儀式時，是裁縫的本領比較重要。

但到了冬天，財力上的差異就很顯著呢。

指

芙麗妲小姐，妳喜歡這個顏色嗎？

如果這種刺繡用的紅線還有剩，可以給我一點嗎？

這種紅線似乎也很能襯托她的髮色呢。

所以才用這個顏色的線刺繡喔。

對。

若用一樣的顏色編成花飾，整體感覺會更加協調。

我也會拿來當作參考，再去尋找相同色系的線。

好，我記得還有剩。

我去拿來

這些夠嗎？

放

ポーン

非常足夠呢……

那就麻煩妳了。

可是，要是我說了想扣掉原料的費用，班諾先生一定會大發雷霆！

能讓對方掏出錢來能拿多少就多少

噫！

連線都讓對方提供，我這根本是做黑心無本生意吧？！

啊！

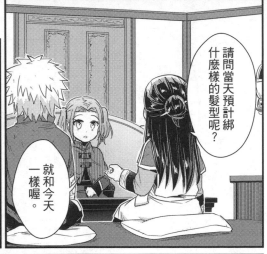

請問當天預計綁什麼樣的髮型呢？

就和今天一樣喔。

如果會和今天一樣，應該需要兩個髮飾吧？

啊！

那必須支付兩倍的費用才行呢。

這怎麼行呢。

我會確實支付兩倍的價格。

因為現在這樣，就已經幾乎不需要成本了。

不用了！

現在妳也提供了線給我們當材料，維持一樣的費用就可以了！

要不然，第二個算半價怎麼樣？

咦？

咦咦！

不行啦！既然已經提供了材料，怎麼能拿兩倍的錢……

我要付……

真的沒關係

路茲真是天才！

芙麗妲小姐，這樣子可以嗎？

梅茵因為收了對方提供的材料，所以想算便宜一點；芙麗妲因為不希望公會長與班諾老爺之間有糾紛，所以想付兩倍的錢……

那就各退一步，第二個算半價吧。

018

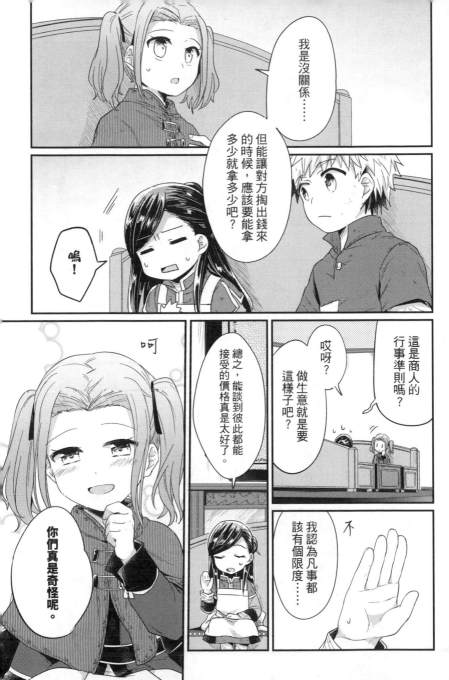

芙麗妲小姐，妳平常都在做什麼呢？

這一帶的孩子不會去森林吧？

我最喜歡做的事情……

我剛才好像聽到了什麼非常可怕的發言……

不，這麼說好像不太正確。

呵呵！

應該就是數錢吧。

嗯？

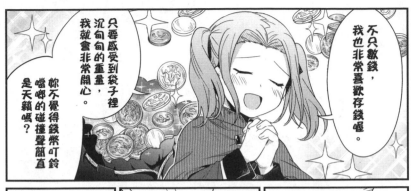

不只數錢，我也非常喜歡存錢喔。

只要感受到袋子裡沉甸甸的重量，我就會非常開心。

妳不覺得錢幣叮鈴噹啷的碰撞聲簡直是天籟嗎？

哦……

存錢筒如果變重，我也會很開心。

妳能明白我的興趣嗎？!

梅茵……

握

我真的非常欣賞妳呢！

……謝謝？

要不要和我一起工作呢？

不行！

起身

現在梅茵還沒正式成為奇爾博塔商會的學徒吧。

我們一起想辦法讓錢增加，發掘能夠熱賣的商品吧。

我對班諾先生有回報不完的恩情⋯⋯

這點小事我替妳償還就好了。

呃⋯⋯

好嘛？

梅茵，快點和昨天一樣，明明白白地回答人家。

我我、我拒絕！

哎呀，真遺憾。

不過，反正離梅茵的洗禮儀式還有很長一段時間，

也有不少機會能在商業公會碰面吧。

好期待呢。

笑咪咪

第二個髮飾算半價?!

梅茵，你是笨蛋嗎？

先前我說的話你都沒在聽嗎？已經全部忘光了嗎？

嗚嗚……

就是因為還記得，我才沒有第一個就降價喔。

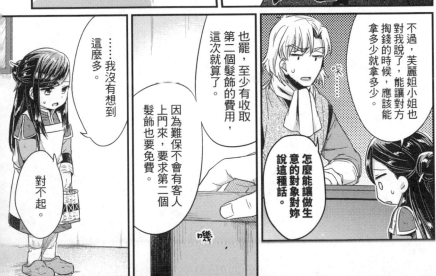

不過，芙麗姐姐小姐也對我說了，能讓對方掏錢的時候，應該能拿多少就拿多少。

怎麼能讓做生意的對象對妳說這種話。

也罷，至少有收取第二個髮飾的費用，這次就算了。

因為難保不會有客人上門來，要求第二個髮飾也要免費。

……我沒有想到這麼多。

對不起。

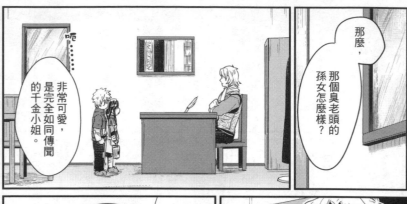

那麼，那個臭老頭的孫女怎麼樣？

呃……

非常可愛，是完全如同傳聞的千金小姐。

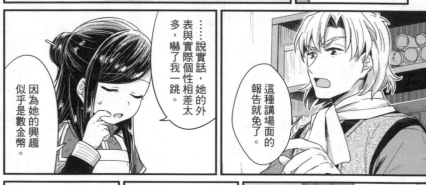

……說實話，她的外表與實際個性相差太多，嚇了我一跳。

因為她的興趣似乎是數金幣。

這種講場面的報告就免了。

嗨……

妳竟然覺得她很優秀嗎……

所以從商人的角度來看，我覺得她擁有優秀的才能。

她也會用心觀察近在自己身邊的公會長，懂得思考要如何增加收入、擴大事業版圖。

不過，她並不單純只喜歡錢，

路茲，那你有什麼感想？

她和公會長一樣，都想拉攏梅茵，所以我覺得要小心提防她。

還有……

我覺得她和梅茵很像。

咦咦？！

哪裡像了？！

……對不起，我會稍微反省。

再多反省一點。

那傢伙談到錢的時候，就和梅茵談到書的時候表情一模一樣。

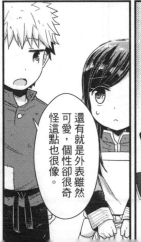

還有就是外表雖然可愛，個性卻很奇怪這點也很像。

不過，連公會長的孫女也看上了梅茵嗎……

唔咕

希望不會帶來什麼麻煩。

嗚咕……

多莉～！

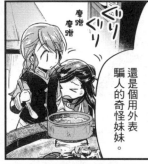

摩蹭 摩蹭

ぐりぐり

我今天終於發現，我不只身體虛弱又沒用，還是個用外表騙人的奇怪妹妹。

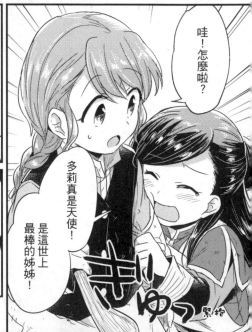

哇！怎麼啦？

多莉真是天使！是這世上最棒的姊姊！

嗚嗚，對不起喔。

妳現在才發現？

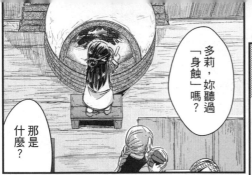

多莉，妳聽過「身蝕」嗎？

那是什麼？

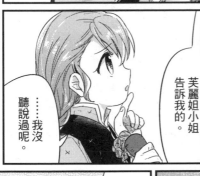

梅茵，別黏在我身上了，快來幫忙。

妳去攪拌鍋子吧

嗯

我身上的病就叫身蝕喔。是今天認識的芙麗姐小姐告訴我的。

……我沒聽說過呢。

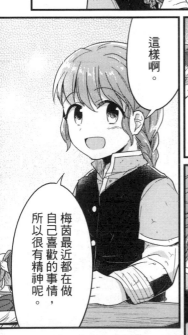

這樣啊。

梅茵最近都在做自己喜歡的事情，所以很有精神呢。

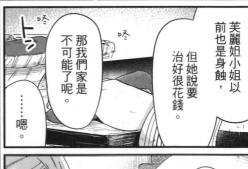

芙麗姐小姐以前也是身蝕，但她說要治好很花錢。

那我們家是不可能了呢。

咚

咚

……嗯。

不過，她也說只要我朝著目標全力以赴，病情就不會惡化。

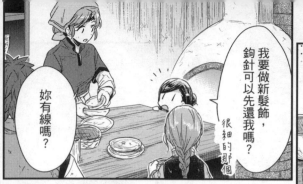

妳有線嗎？

我要做新髮飾，鉤針可以先還我嗎？

很細的那個

喀啦

啊

媽媽。

真的呢。

芙麗姐小姐提供了線給我，感覺是品質很好的線喔。

要染成這麼深的紅色，得花上不少時間。

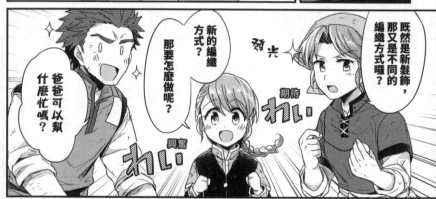

既然是新髮飾，那又是不同的編織方式囉？

新的編織方式？

那要怎麼做呢？

爸爸可以幫什麼忙嗎？

發光

期待 わい

興奮 わい

咦？大家都這麼感興趣嗎？

……看來冬天的手工活別做籃子，做髮飾會比較好吧？

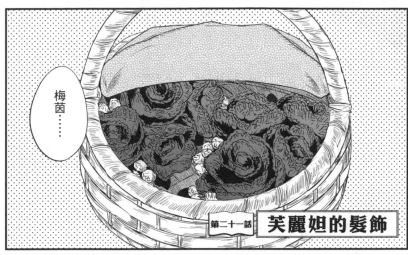

梅茵……

第二十一話 **芙麗妲的髮飾**

好快！

沙沙

結果媽媽和多莉看到我在做的髮飾以後，也快速地開始編織。

因為不想做黑心生意，我就心想要做得精美一點。

這和多莉的髮飾也差太多了吧？

真假……

爸爸吧嗒

爸爸呢？

而且很想加入我們的爸爸，本來還想要做髮簪。

由於兩人都很擅長縫紉，又使用了高級的線，最後就變成了這麼豪華的髮飾……

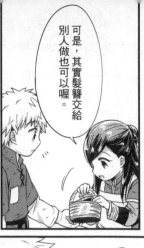

可是，其實髮簪交給別人做也可以喔。

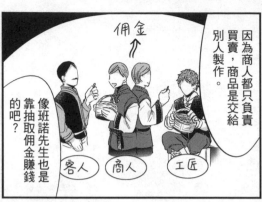

因為商人都只負責買賣，商品是交給別人製作。

佣金

客人　商人　工匠

像班諾先生也是靠抽取佣金賺錢的吧？

……對喔。

說得也是。

一起學習怎麼當個商人吧。

嗯。

這次是因為我已經說了，我要和路茲一起做。

要突然改變想法也不容易呢……

冬天手工活要做的髮飾，應該不會這麼豪華吧？

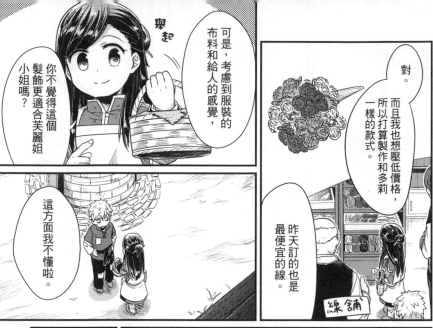

可是，考慮到服裝的布料和給人的感覺，

摩起

你不覺得這個髮飾更適合芙麗姐小姐嗎？

對。

而且我也想壓低價格，所以打算製作和多莉一樣的款式。

昨天訂的也是最便宜的線。

線舖

這方面我不懂啦。

嗯……這部分也要學習才行呢。

畢竟班諾先生店裡的商品好像都和服飾有關。

那我們去找班諾老爺吧。

我覺得最好先拿去給班諾先生看，再交給公會長吧。

那現在髮飾要怎麼辦？

啊～～

轉移話題了

……梅茵，

第二個髮飾根本沒有必要算半價。

可是我覺得現在這樣，還是賣得太貴了呢……

原料只有線而已，利潤幾乎就有三枚小銀幣了吧？

如果不曉得一般都是怎麼訂價，只會打亂市場的平衡。

嗒沙

妳要再多了解商品的價值。

現在妳帶來的東西全是奢侈品。

我也知道自己的金錢觀與這個世界的物價無法劃上等號……

但這些都算是奢侈品嗎？

簡易版洗髮精

髮飾

植物紙

因為這些東西以前在我身邊，都是隨處可見啊。

班諾先生，我想把髮飾交給公會長，請問該怎麼做呢？

那我教妳怎麼預約會面吧。

那回去的時候順便去趟公會吧？

再把這塊木板交給公會三樓的櫃檯就好了。

一旦決定好會面時間，公會職員會把寫了面時間的木板送回來。

ガリガリ

我也一起去吧。

慢著。
啊～

只有你們兩個人的話，當場會變成待宰羔羊。

……只是去送預約會面的信函而已，不會太大驚小怪嗎？

公會長吩咐過了，若有名為梅茵與路茲的孩子前來，直接讓你們進去。

請在此稍候。

咦？！

我就說吧。

034

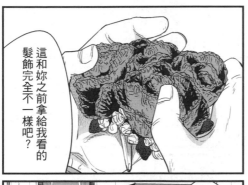

這和妳之前拿給我看的髮飾完全不一樣吧?

完全不是大驚小怪!班諾先生簡直料事如神!

コツ 喹

コツ 喹

這是因應價格特別製作的款式。

呼!

真是太好了。

梅茵,妳真的不考慮……

事情辦完了,回去吧。

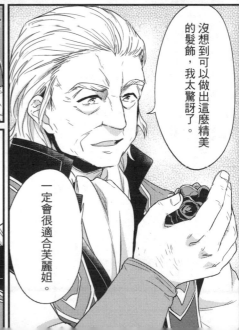

沒想到可以做出這麼精美的髮飾,我太驚訝了。

一定會很適合芙麗姐。

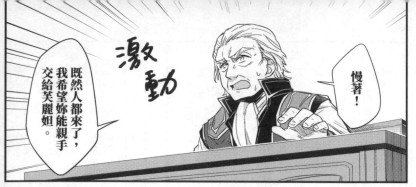

激動

既然人都來了，我希望妳能親手交給芙麗姐。

慢著！

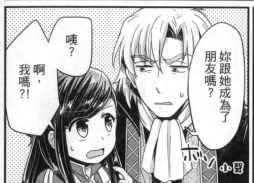

咦？

啊，我嗎？！

妳跟她成為了朋友嗎？

小聲

ポッ

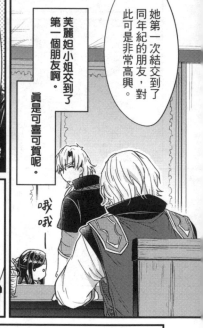

她第一次結交到了同年紀的朋友，對此可是非常高興。

芙麗姐小姐交到了第一個朋友啊。

真是可喜可賀呢。

哦哦——

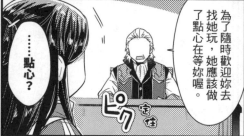

……點心？

為了隨時歡迎妳去找她玩，她應該做了點心在等妳喔。

ピク 定住

ガタ

喀答

好。

ドビビ 劈

啊嗚

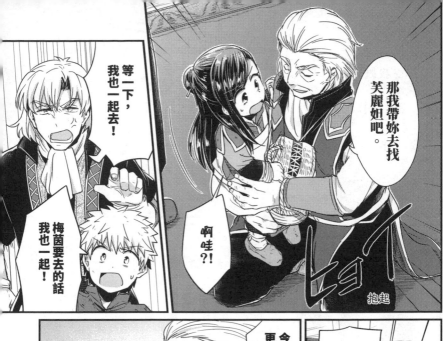

等一下，我也一起去！

那我帶妳去找芙麗妲吧。

梅茵要去的話我也一起！

啊哇？！

ヒョイ
抱起

我們坐馬車。

今天不能再走更多路……

用不著走路，

我因為沒有體力，沒辦法走去芙麗妲家再走回來！

ツカ
大步

ツカ
大步

……馬車？！

嗶嗶 ドーーン 咚ーー

ぎっちり

擁擠

我記得餵馬吃的乾草飼料非常昂貴，所以養馬費用很驚人吧？

噗嚕

嗚，可恨的有錢人。

那梅茵也得跟著我回去。

太擠了。班諾，你下去吧。

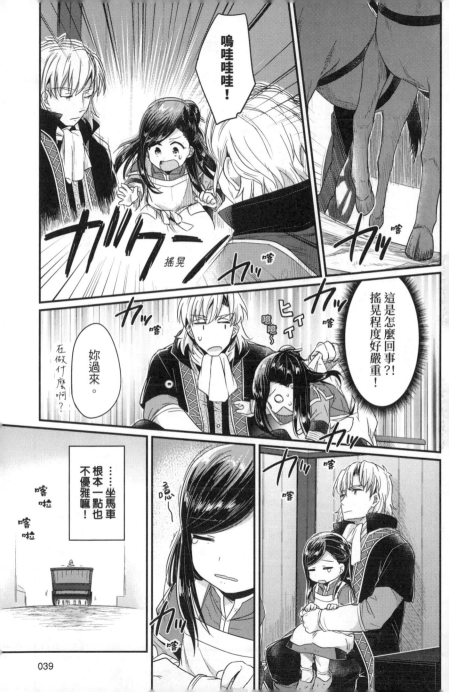

嗚哇哇哇！

搖晃

嗚喔

嚓

喀

這是怎麼回事?!搖晃程度好嚴重！

妳過來。

在做什麼啊？

嘻嘻～

……坐馬車根本一點也不優雅嘛！

嘩啦

喀啦

喀啦

嘩～

梅茵！

歡迎妳來。

打擾了。

芙麗姐小姐，很高興認識妳。

我是班諾。

梅茵跟我提起過妳呢。

明明笑著在打招呼，卻能感受到陣陣寒意。

ニコ ニコ
微笑

哎呀，不曉得她是怎麼說我的呢？

妳收下梅茵他們帶來的髮飾後，先幫我付錢吧。

芙麗姐，我有事和班諾商量。

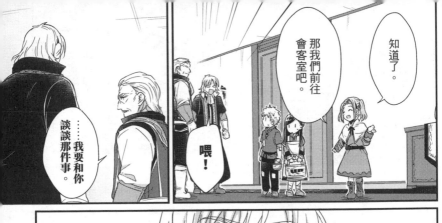

知道了。

那我們前往會客室吧。

喂！

……我要和你談談那件事。

！

梅茵，妳喜歡甜食吧？

我平常就會做好準備，隨時歡迎妳過來玩喔。

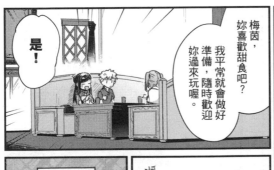

是！

啊嗚！

捏
つねっ

不可以輸給甜蜜的誘惑。

もぐもぐもぐ
嚼嚼嚼

不可以輸！
不可以……

呼，
好幸福喔～

感謝招待。

真的非常好吃呢。

很高興妳喜歡。

我也會這麼
轉告廚師。

那麼，可以讓我
看看髮飾嗎？

好的。

哇噢，太太，
這裡有廚師耶！

既有馬車
又有廚師，

這是什麼可怕
的階級社會？

042

在這之前，先把剩下的線還給妳。

哎呀，不還也沒關係呀。

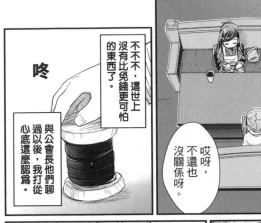

咚

不不不，這世上沒有比免錢更可怕的東西了。

與公會長他們聊過以後，我打從心底這麼認為。

然後，這是要給芙麗姐小姐的……

梅茵。

我們是朋友，請叫我芙麗姐就好了。

歪頭

可是，妳是客人……

那麼這樣一來，我就不再是客人了吧。

這是髮飾的費用六枚小銀幣，請確認吧。

鏘啷

請妳看看髮飾吧。

……好的。

那麼，芙麗妲。

呃……

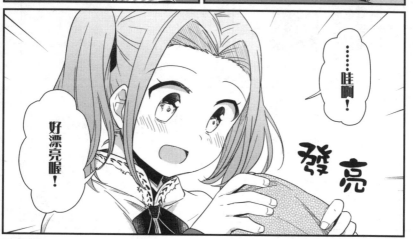

……哇啊！

好漂亮喔！

發亮

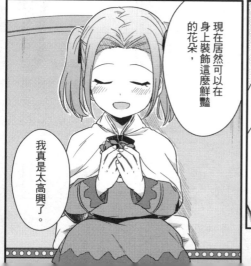

現在居然可以在身上裝飾這麼鮮豔的花朵，

我真是太高興了。

因為冬天舉行洗禮儀式的時候，已經開始下雪了，沒有野花和果實可以裝飾在頭髮上吧？

摸○○○○○○

那妳戴戴看吧。

但我不知道該怎麼戴呢。

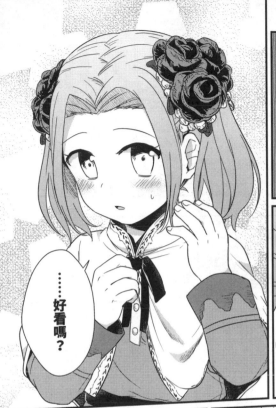

……好看嗎？

像這樣插在頭髮綁起來的地方上……

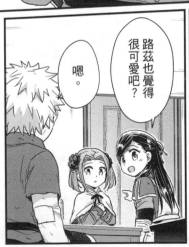

路茲也覺得很可愛吧？

嗯。

跟爺爺一樣呢

妳稱讚得太誇張了。

芙麗妲，好可愛喔！簡直像是花朵妖精！

……謝謝。

唔——

只看髮飾時，我也沒想到會這麼適合。

畢竟這是梅茵為了妳特別製作的款式，所以非常可愛喔。

話說回來……

喀沙

能夠「發現做法」這件事本身就非常重要。

竟然能用線編織出這麼立體的花朵呢。

這項技術並不難喔。

因為連我也做得出來。

不對，梅茵。

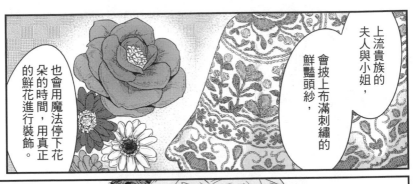

上流貴族的夫人與小姐，會披上布滿刺繡的鮮豔頭紗。

也會用魔法停下花朵的時間，用真正的鮮花進行裝飾。

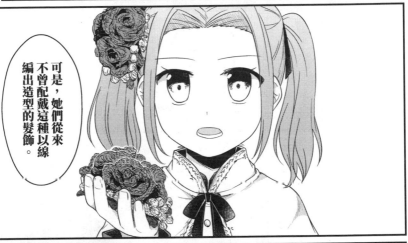

可是，她們從來不曾配戴這種以線編出造型的髮飾。

也就是說，我把新技術帶來了這個世界嗎？

吞嚥……

我該不會做了非常糟糕的事情吧？

那等到了春天，我會準備很多點心，妳再過來玩吧。

因為班諾老爺要我好好看著妳，更何況梅茵做的帕露煎餅和食物更好吃啊。

對了，路茲今天對甜食沒什麼反應呢？

嗯…………ムゥ。

路茲可以吃，我卻不行嗎？

咦！這不太好吧……

我也想吃吃看。

帕露煎餅是什麼？

帕露果渣

我怎麼能把雞飼料做成的點心拿給千金小姐吃！

這樣子妳家人也比較放心吧？

哇啊！

說好了嘿！

那等春天到了，我們用妳家裡的材料一起做點心吧？

呃……

嗯！うっ

淚眼 汪汪

好的。

聊完了嗎？該回去了。

這些錢……

コン
コン
叩叩

ガチャ
喀啦

是我硬把你們帶過來的。

儘管用吧。

可以借用一下會客室嗎？

我想在回去前結算好報酬。

材料費與佣金是三枚小銀幣。

トン
咚

要是第二個沒算半價，就能多拿到兩枚小銀幣了。

現在這樣就夠了。

剩下的三枚小銀幣則是你們的報酬。

這次的報酬要如何處理？

嗯

不然會讓人不想做接下來要賣的便宜髮飾呢。

スッ 起身

公會長說了，會用馬車送你們回商業公會，

你們去坐吧。

我一枚小銀幣要存進商業公會，五枚大銅幣帶回家。

找也是。

啪！

知道了。

那班諾先生呢？

我自己走回店裡。

總覺得班諾先生的戒心好像變淡了許多呢。

不曉得他和公會長聊了什麼？

是。

線預計明天下午送到，你們再來店裡一趟吧。

也要決定冬天手工活的價格。

妳為什麼每次都要把小銀幣存起來？

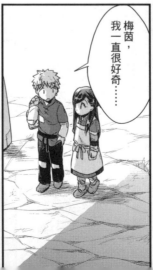

梅茵，我一直很好奇……

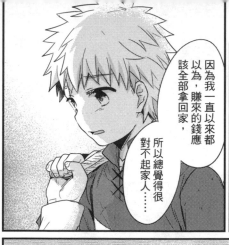

因為我一直以來都以為，賺來的錢應該全部拿回家。所以總覺得很對不起家人……

路茲不也存起來了嗎？

我只是看妳這樣做，心想應該有什麼用意吧。

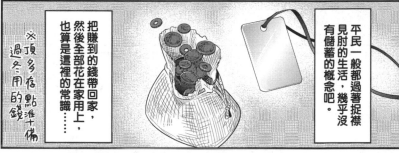

平民一般都過著捉襟見肘的生活，幾乎沒有儲蓄的概念吧。

把賺到的錢帶回家，然後全部花在家用上，也算是這裡的常識……

※頂多存一點準備過冬用的錢

那時候是剛好班諾先生願意買下「簡易版洗髮精」的做法，

但不管要做什麼事情，首先都需要做錢。

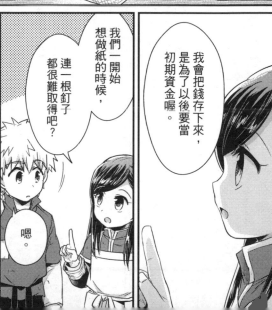

我們一開始想做紙的時候，

連一根釘子都很難取得吧？

我會把錢存下來，是為了以後要當初期資金喔。

嗯。

053

所以妳是為了以後在存錢嗎……

一旦進展到做書這個階段，又會需要新工具了嘛。

……路茲。

瞄

可是，萬一受洗過後，你父母還是不同意你成為商人，路茲打算怎麼辦呢？

雖然我也不想說這種話，也不想去想像……

……你想過以後的事情嗎？

……我打算拜託班諾老爺，讓我當住宿學徒。

……嗯。

如果你想成為商人，也只能這麼做了呢。

幸好你沒有說要放棄。

呼……

可是，你想想嘛。

搬進宿舍以後，直到領到薪水之前，你都需要生活費，也需要錢準備衣服吧。

而且，其實路茲現在的年紀還不用工作，但你不到五天的時間，就已經帶了13枚大銅幣回家吧？

一般學徒的薪水，最多也只有8到10枚人銅幣而已呢。

有沒有錢可以自由運用，差別會非常巨大喔。

啊……

為了自己，把自己賺來的錢存下來，並不是一件壞事喔。

所以你不用在意喔。

是嗎……原來我賺的比拉爾法還多呢。

嗯。

スッ
蹲下

梅茵，謝謝妳。

我心情輕鬆了好多。

怎麼了嗎？

我背妳吧。

今天去了很多地方，妳應該很累了吧？

我最重要的工作，就是管理梅茵的身體狀況啊。

……知道了。

呵

那就麻煩你了。

啯了啯

啯……

妳今天還要去班諾先生那裡吧？

早上不乖乖躺著休息，到時又會暈倒喔。

探頭

梅茵最近太賣力了喔。

梅茵，妳覺得身體怎麼樣？

……好像有點有氣無力。

妳想賺得比爸爸還多嗎？

那是因為芙麗姐家很有錢……做給其他人的髮飾就不會這麼貴了。

再加上現在是準備過冬的忙碌時期，酬勞才給得比較多喔。

準備過冬的時候，梅茵幾乎幫不上忙，妳就在幫得上忙的事情好好加油吧。

摸頭

くしゃ

唔……

人真好呢

這樣啊。

不過，這幾天好像真的太賣力了。

我就乖乖躺到第四鐘吧。

老爺，

路茲剛才告訴我，梅茵今天的身體狀況不太好。

還請老爺體恤，盡快談完公事吧。

知道了。

今天要決定冬天手工活的金額吧。

是的。

這次髮飾的售價我不想訂太高。

所以一開始先訂三枚大銅幣，妳覺得如何？

能不能盡量訂一個所有人都買得起的價格呢？

不行

不能一開始就賣得太便宜。

等到在市場上大量流通，價格自然會慢慢下降。

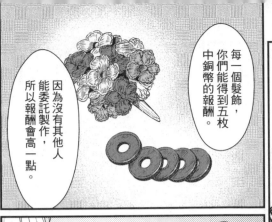

每一個髮飾，你們能得到五枚中銅幣的報酬。

因為沒有其他人能委託製作，所以報酬會高一點。

……這個價格很合理呢。

只要稍微勒緊褲帶，這個金額我們家也不是買不起。

不然一般是給多少報酬呢？

一般冬天的手工活，不只商人，工坊的師傅也會抽取佣金……

客人←商人←師傅←工匠

所以做手工活的人，每個成品能拿到一枚中銅幣就算不錯了吧？

像是一個幾十圓……

……這麼說來，我記得日本家庭代工的薪資也非常微薄吧？

因為我之前只是幫媽媽做手工活，完全不清楚呢。

這麼廉價嗎？！

手工活？妳們做了什麼？

就是這個。這是我最一開始做的籃子，所以樣式很簡單。

班諾先生？

後來因為時間很多，有些籃子還做得很精美……

咦……又是妳嗎？

ヒョイ 舉起

咦？

我想起了之前春天尾聲的時候，曾在攤販見過有幾個籃子，在樣式上特別下了工夫。

不——！

雖然可以往上找到工坊，但因為籃子是做好後統一回收，所以查不到是誰做的。

因為大部分的籃子都編得很粗糙，所以格外醒目。

060

唉

看來這半年來我遇到的各種無法理解的東西，

全部都是來自於妳。

消沉

總覺得……真是對不起。

嗯，也罷。

我知道了。

我會做不同的顏色，但統一好款式。

不說這個了。看來妳有時間太多，就會把東西努力做得更好的傾向。

髮飾的款式一定要按照妳最一開始做的，不准擅自更改。

呵呵

對了，你們說過想趁著冬季期間學習吧。

那今天的正事都談完了。

咔答

手工活要用的線，你們回去前再找馬克拿。

這個借你們，回去以後再看吧。

拿起

這是什麼？

磅！

是！

喀啦啦

回去以後再看！聽到了嗎？

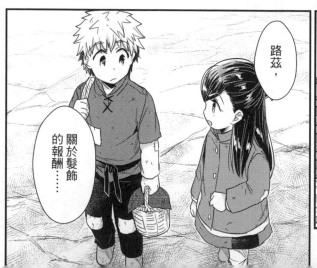

路茲，

關於髮飾的報酬……

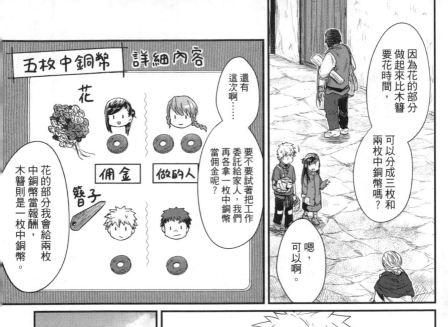

因為花的部分做起來比木簪要花時間，可以分成三枚和兩枚中銅幣嗎？

嗯，可以啊。

五枚中銅幣　詳細內容

花

簪子

佣金	做的人

還有這次啊……

要不要試著把工作委託給家人，我們再各拿一枚中銅幣當佣金呢？

花的部分我會給兩枚中銅幣當報酬，木簪則是一枚中銅幣。

咦？

委託給家人嗎？

這麼做是為了成為商人嗎？

沒錯。

我們先學著抽取佣金吧。

就像班諾先生那樣。

雖然這麼做像是在利用家人賺錢，會讓人很良心不安，這點我也一樣……

但如果只對家人有特別待遇，那等以後成為商人，很快就會生存不下去喔。

怎麼樣？

你做得到嗎？

……我試試看。

小書痴的下剋上

為了成為圖書管理員
不擇手段！

第一部 　沒有書，
　　　　我就自己做！Ⅴ

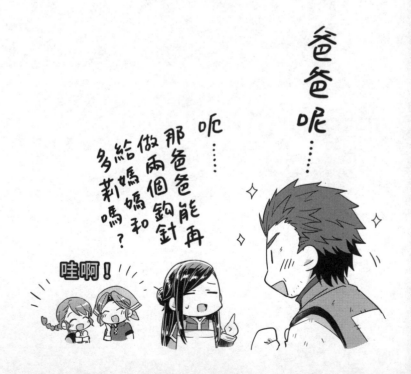

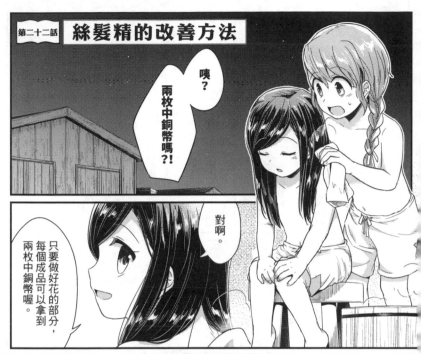

絲髮精的改善方法

咦？
兩枚中銅幣嗎?!

對啊。

只要做好花的部分，每個成品可以拿到兩枚中銅幣喔。

而且班諾先生會準備好線，所以只要有鉤針就好了。

還不用做任何準備，好輕鬆喔！

我也可以一起做嗎？

一起做吧。

那可以賺很多錢呢！

所以我打算冬天的手工活要做髮飾。

呵呵！

我要做很多很多很多，賺很多零用⋯⋯

等妳的正裝做好了，媽媽也可以一起做吧？

梅茵，

梅茵，擦完身體以後就去睡吧。

是～

幹勁十足

照這樣看來，木簪的部分好像需要追加喔？

當然是可以⋯⋯

兩枚中銅幣？

後來，果眞如路茲所料，我又發燒了。

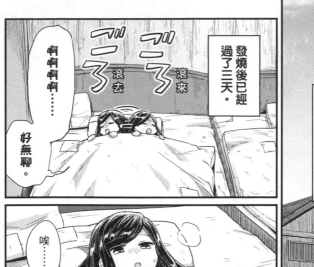

發燒後已經過了三天。

ごごろ
滾去 滾來

阿阿阿阿……

好無聊。

唉……

トリク
撲通

好久沒昏睡這麼久了呢。

虧我還心想最近變得比較健康了……

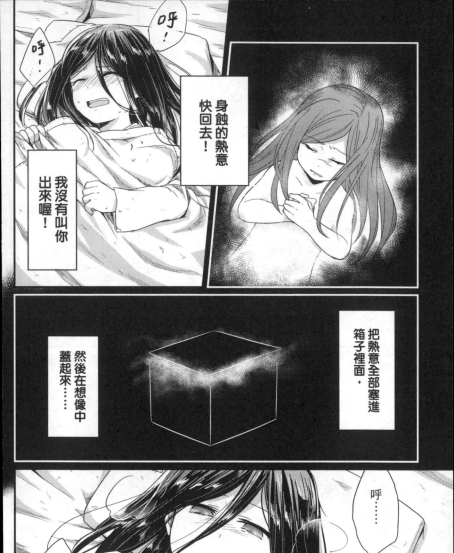

呼！

呼！

身蝕的熱意快回去！

我沒有叫你出來喔！

把熱意全部塞進箱子裡面，

然後在想像中蓋起來……

呼……

平息了。

最近很常這樣呢……

來想開心的事情吧。

啊！

對了，有班諾先生給我的板子。

嗯、嗯。

……是新人教育的課程表。

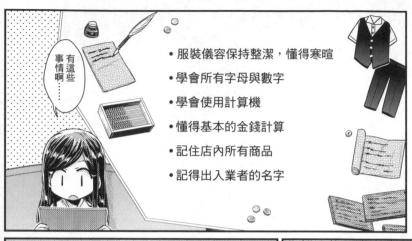

有這些事情啊……

- 服裝儀容保持整潔，懂得寒暄
- 學會所有字母與數字
- 學會使用計算機
- 懂得基本的金錢計算
- 記住店內所有商品
- 記得出入業者的名字

還要買計算機才行呢。

我也要學會怎麼使用，才不會在學徒間顯得太突兀。

冬季期間可以學習的，就是文字、計算和算錢吧。

不曉得字母和數字路茲還記得多少。

畢竟平常不用就會忘記。

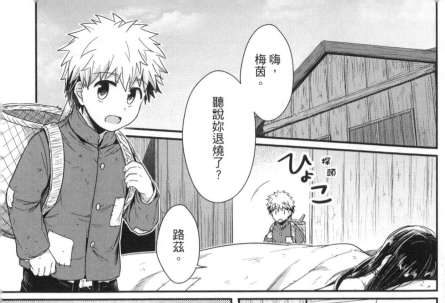

嗨，梅茵。

聽說妳退燒了？

路茲。

探頭

ひょこ

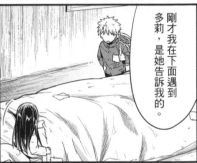

剛才我在下面遇到多莉，是她告訴我的。

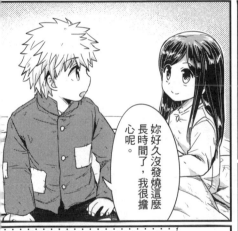

妳好久沒發燒這麼長時間了，我很擔心呢。

退燒了。

昨晚已經

今天一天先觀察情況，明天應該就能活動了。

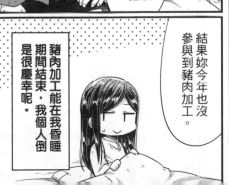

豬肉加工能在我昏睡期間結束，我個人倒是很慶幸呢。

結果妳今年也沒參與到豬肉加工。

對喔，板子上面寫了什麼？

趁著大家在豬肉加工日出門時，我安排好了學習計畫喔。

明天先去找班諾先生，把這塊木板還給他吧。

是有關學徒教育的內容。

路茲，之前學的字母和數字你還記得多少？

教過的我全都還記得喔？

因為……平常根本沒人會教我這些事情……

咦？

明明平常沒在用，你沒忘記嗎？！

呃……

買了石板以後，也會在石板上練習。

所以都會用手指在地上寫字，

好不容易學了，我不想忘記，

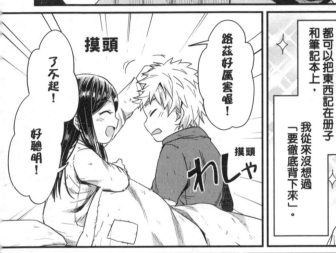

摸頭

了不起！

好聰明！

洛茲好厲害喔！

摸頭

わしゃ

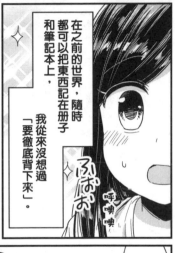

在之前的世界，都可以把東西記在冊子和筆記本上，

我從來沒想過「要徹底背下來」。

ふおお

呼噢噢

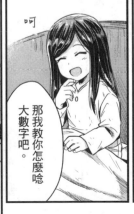

呵

那我教你怎麼唸大數字吧。

ムゥ

唔

我才不厲害。

所有大數字都會唸的梅茵才厲害吧。

大家都走了喔？！

你不是要去森林嗎？

啊？路茲？！

嗚哇！對喔！

喂～

我回來了～

梅茵，謝謝妳教我！

抱歉，我先走了。

路茲的學習能力比我想的還要好，真教我吃驚。

……再這樣下去，我好像沒有半個地方能贏過路茲了喔？

啪啦啪啦啪啦噹

居然在這麼短的時間內，就學會唸到千萬位數，

班諾先生，謝謝你借我們這塊木板。

妳退燒了嗎？

是的。

給你添麻煩了。

遞

呃……

然後我們還有問題想請教班諾先生，請問方便嗎？

嗯。正好我也有事想問你們，但先聽你們要問什麼吧。

首先需要工作用的衣服和鞋子。

只要有十枚小銀幣，應該能買齊基本用品。

請問木板上提到的服裝儀容，有什麼樣的規定嗎？

十枚小銀幣……

幸好我學梅茵把錢存了下來。

還有，路茲的說話方式也要改變。

你可以參考馬克先生的說話方式喔。

嗚～可是總覺得好奇怪喔。

如果不學會使用敬語，現在這樣根本無法讓你接待客人。

唔唔！

像班諾先生也是，雖然他平常是這樣說話，但面對客人的時候，就會很得體。

路茲也要學會根據對象，改變說話方式喔。

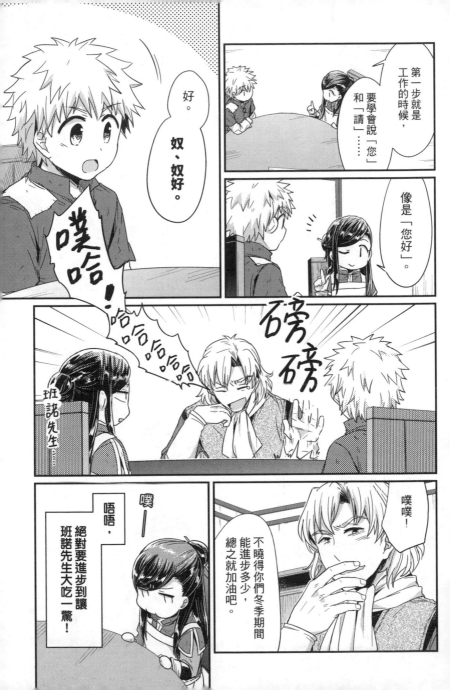

還有為了打好基礎，我們想買計算機。

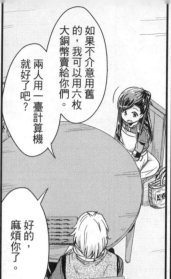

如果不介意用舊的，我可以用六枚大銅幣賣給你們。

兩人用一臺計算機就好了吧？

好的，麻煩你了。

另外，也要在春天之前訂製「契約書大小的抄紙器」……

我會讓馬克送過去。

妳負責寫訂單就好，

要是做不了紙我也一樣頭疼，

所以妳別擔心，交給我們吧。

咦？

可是……

因為我還有其他事情要交代妳做。

翻找

對了。

寫訂單用的木板與墨水也快要用完了……

……是。

冒昧請教一下，

墨水要多少錢呢？

瞻顫心驚

雖然很想跟妳收錢，但算了。

幫妳算進初期投資裡吧。

……

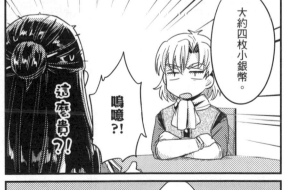

大約四枚小銀幣。

嗚噎?!

這麼貴?!

那就麻煩你們了。

寫

省著點用啊。

是……

嗯

寫得很完整，也沒有錯字漏字。

這份訂單我會再交給馬克。

那麼，你們想問的都問完了嗎？

喂

那就換我提問題了。

是關於梅茵之前授權的洗髮液。

我交給了某間工坊製作，

但對方表示，雖然照著妳的做法製作，卻無法做出一樣的東西。

你們能想到是什麼原因嗎？

可是，製作過程都很簡單吧？

對吧？

也無法洗去頭髮上的污垢。

如果做不出那個洗髮液，就會違反魔法契約。

咦！

所以不好意思，能麻煩你們一起去趟工坊嗎？

好的，沒問題。

起身

還是改天比較好吧。

妳身體不是還沒完全復原嗎？

拉

可是，再過不久就要下雪了，還是趁著沒發燒的時候去看看比較好吧？

而且，我也很擔心會違反魔法契約……

嗯，那應該沒關係吧……？

別擔心。我會抱著梅茵過去，不會讓她走路。

拍拍

話說回來，關於那個洗髮液的名字......

「簡易版洗髮精」怎麼了嗎？

嘿唷

太長、太難唸了。

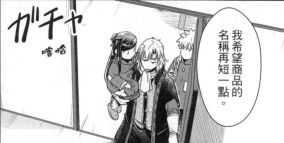

我希望商品的名稱再短一點。

ガチャ
喀恰

就算妳叫我改......

嗯......唔......

其實我並沒有特別的堅持，要改也可以喔。

請班諾先生改成自己喜歡的名字吧。

嗯～

像是「潤絲洗髮露」之類的？

難道沒有其他種叫法了嗎？

絲和髮是一定要的嗎？

不

班諾先生如果要取，完全可以省略。

那不如就叫「絲髮精」吧。

嗯……

商品名稱
絲髮精

拍板定案！

這樣真的好嗎？

……咦？

班諾老爺！

那麼，情況有改善了嗎？

……這兩個孩子是？

是最一開始的製作者，絕不准告訴任何人。

咚噠

咚噠

真謝謝您特地過來一趟。

請問可以讓我們看看製作過程嗎？

可以啊，這邊請。

不……

我們已經試過好幾種方法了，但結果好像差得越來越遠。

和我們一樣啊？

嗯……

我可以看剛榨好的油嗎？

來。

啊。

我知道了。

是什麼?

靠近

到底是哪裡做錯了?!

布?!

是榨油時用的布。

指

這些雜質正是洗去頭髮髒污的必要成分。

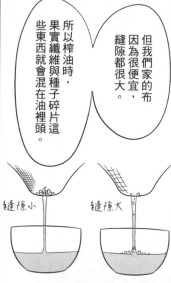

所以榨油時,果實纖維與種子碎片這些東西就會混在油裡頭。

但因為很便宜,我們家的布縫隙都很大。

縫隙小　　縫隙大

這裡用的布品質很好,縫隙也很小……

摸

咦？還是能用喔？

咦？

不用也太浪費了。

原來是這樣。

如果需要用縫隙大的布，那之前榨的油就不能用了。

只要往榨好的油裡加入「磨砂成分」就好了。

嚴格挑選材料後，還能做出品質比我們更好的絲髮精喔。

哦……小妹妹，妳懂得還真多哪。

……看來妳還知道其他不少事情嘛？

再多說下去，就會和路茲那時候一樣……

糟糕！

一時得意忘形下就說太多了?!

梅茵——

接下來的情報需要付錢。

……現在這樣就能當作商品出售了，

如果想讓品質變得更好，班諾先生究竟打算出多少錢呢？

多少？

我不能白白提供。

……

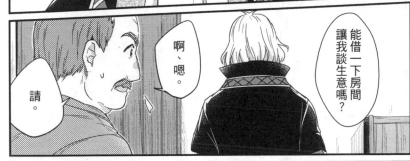

能借一下房間讓我談生意嗎?

啊、嗯。

請。

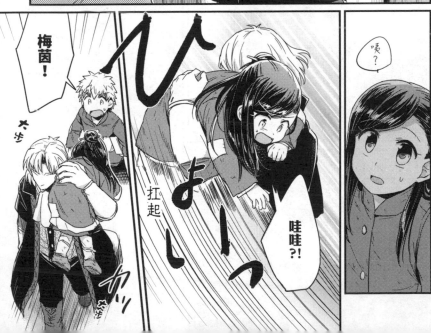

嗯?

梅茵!

哇哇?!

扛起

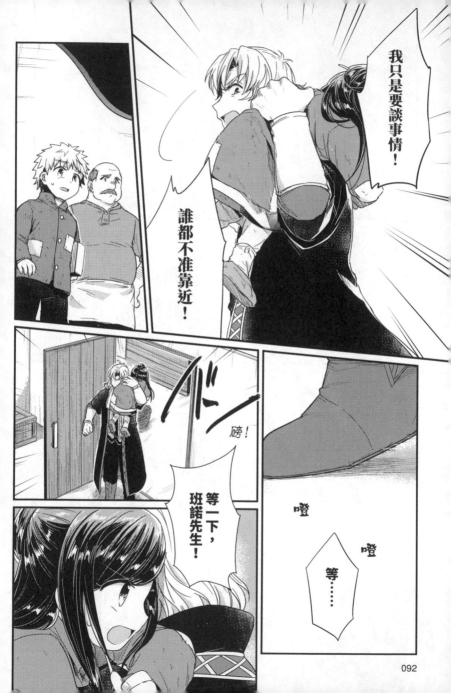

我只是要談事情！

誰都不准靠近！

砰！

等一下，班諾先生！

噔

噔

等……

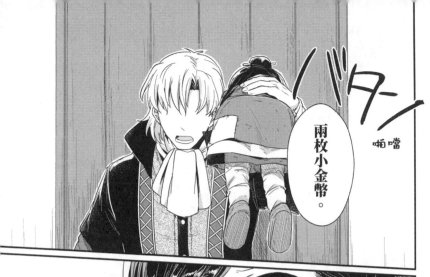

バタン

啪噹

兩枚小金幣。

……什麼？

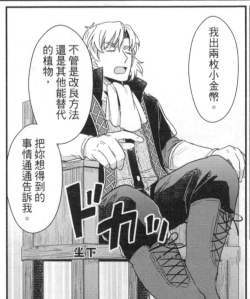

不管是改良方法還是其他能替代的植物，把妳想得到的事情通通告訴我。

我出兩枚小金幣。

ドカッ

坐下

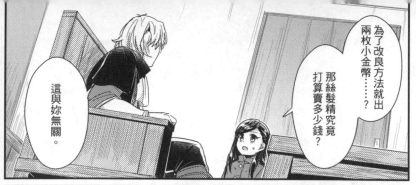

為了改良方法就出兩枚小金幣⋯⋯？

那絲髮精究竟打算賣多少錢？

這與妳無關。

三枚小金幣。

不能再更多了。

拉住

轉頁

既然如此，我也已經提供了製造所需的資訊，其他事情也和班諾先生無關吧？

快點答應，把錢存下來。

只有錢救得了妳的身蝕。

為了守住平靜的生活，我絕對不能說。

班諾先生……
你早就知道
我是身蝕了嗎？

之前只是
懷疑而已……

坐吧。

但是前陣子，
那個臭老頭明白地
宣告了。

芙麗姐從前也和妳一樣是身蝕,

但她靠著金錢,又有門路請貴族幫忙,才救回了一命。

所以妳應該要把自己擁有的資訊賣了,

然後把錢存下來,以備不時之需。

不時之需⋯⋯

就是妳再也壓抑不了⋯⋯

體內熱意的時候。

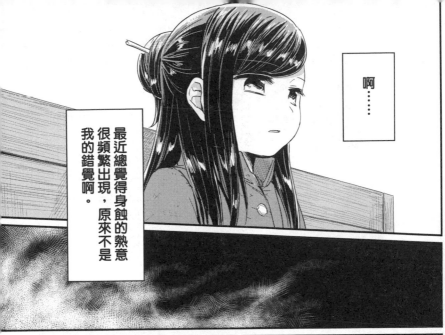

啊……

最近總覺得身蝕的熱意很頻繁出現，原來不是我的錯覺啊。

我還不想死。

捏……

就算說出了自己知道的資訊，班諾先生因此覺得我令人不舒服……

但只要有錢就能——活下去的話——

那我想繼續活著。

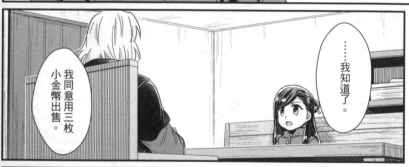

……我知道了。

我同意用三枚小金幣出售。

那說吧。

要去除汙垢，只要加入「磨砂成分」……

也就是加入磨料就好了。

最容易取得的材料是鹽巴吧。

只要把鹽巴磨成粉末再加進去，就能達到去除髒汙和除臭的效果。

還有，也能加入晒到變乾的「柑橘類果皮」……

像是把芬里吉尼的果皮磨成顆粒再加進去，比起什麼都不加，味道和洗淨效果都會好很多喔。

再來是「堅果」……

呃，總之也能加入納什多吧。

但這些東西因為在我們家不能隨便亂用，所以我沒試做過。

沒試做過的事情妳卻知道？

梅茵，妳到底是什麼人？

……像我這樣的小孩子如果讓你感到不舒服，你會把我趕走嗎？

這是祕密。

這件事我不會因為小金幣就告訴你。

抓

抓

唉一

啊！

我可是抱著這樣的覺悟，才向你提供資訊的喔？

第二十二話　絲髮精的改善方法　完

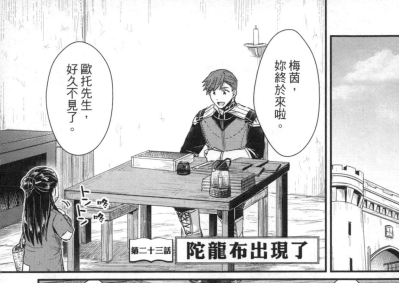

歐托先生，好久不見了。

梅茵，妳終於來啦。

咚咚 トントン

第二十三話 **陀龍布出現了**

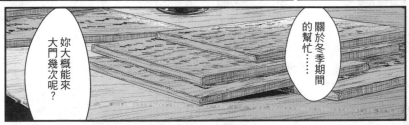

關於冬季期間的幫忙……

妳大概能來大門幾次呢？

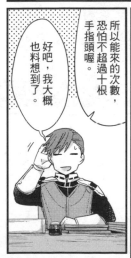

所以能來的次數，恐怕不超過十恨手指頭喔。

好吧，我大概也料想到了。

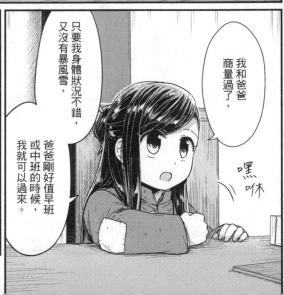

我和爸爸商量過了，

只要我身體狀況不錯，又沒有暴風雪，

爸爸剛好值早班或中班的時候，我就可以過來。

嘿咻

103

上次妳只是幫忙了一天，就幫我減輕了很多負擔，所以妳能盡量多來，我就很高興了。

好的。

因為只要計算就能賺到石筆，這差事也不錯。

畢竟接下來與路茲一起學習時，需要大量的石筆……

啊。

精明

噗！

工作時用的石筆，應該不是我要自己出錢吧？

哈哈！

妳的思考方式越來越像商人了嘛。

工作時用的石筆會由經費提供，所以妳放心計算吧。

104

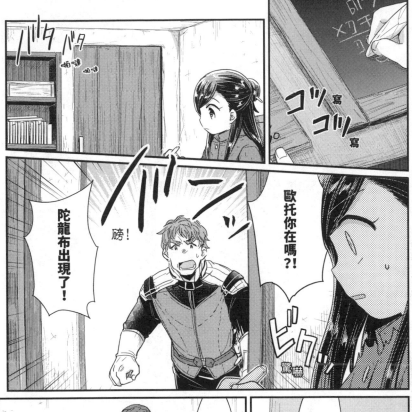

バタバタ 啪嗒啪嗒

コツコツ 寫 寫

バーン！

磅！

陀龍布出現了！

歐托你在嗎？！

ビクッ 驚嚇

半數士兵都跑去支援了！

麻煩你馬上去大門站崗！

梅茵，妳繼續計算吧。

知道了。

ザッ 起身

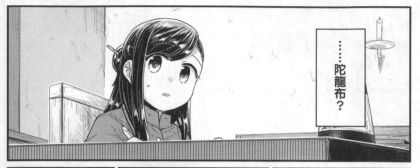

……陀龍布？

じわっ

擴散

呼……

只要待在這裡
就不會有事吧？

唭噠 唭噠 唭噠

這麼慌亂的樣子
我還是第一次看到呢……

ドク

撲通！

明明只是感到
有些不安而已——

……！

呼……

快塞回箱子裡，蓋上蓋子……

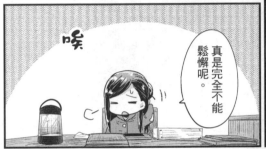

咦

真是完全不能鬆懈呢。

說不定能趁這機會探到造紙的材料？

這麼說來，路茲說過到了秋天就會出現呢。

……可是今天還出動了士兵，也許已經成長到不適合做紙了。

不過，陀龍布出現了嗎？

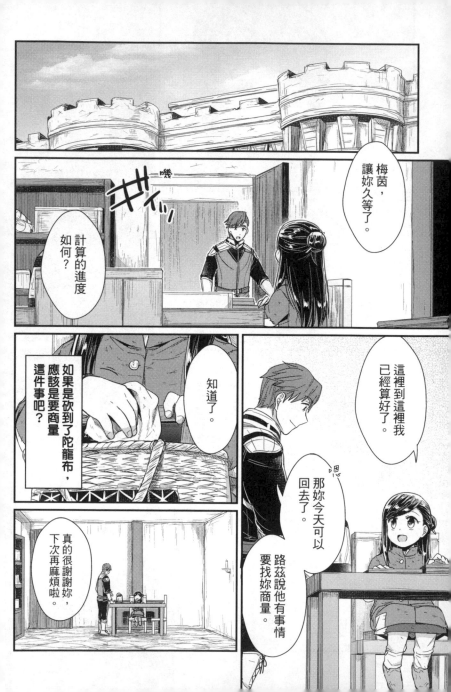

梅茵，讓妳久等了。

計算的進度如何？

ギィィ

這裡到這裡我已經算好了。

如果是砍到了陀龍布，應該是要商量這件事吧？

知道了。

那妳今天可以回去了。路茲說他有事情要找妳商量。

真的很謝謝妳，下次再麻煩啦。

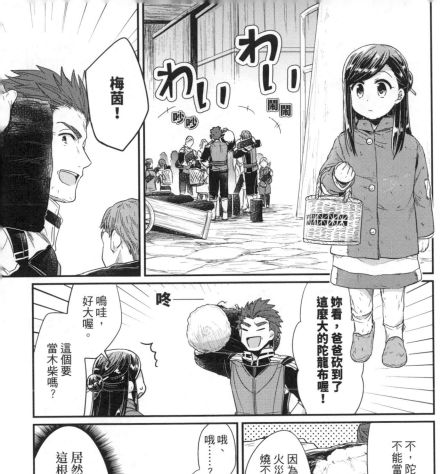

梅茵！

妳看，爸爸砍到了這麼大的陀龍布喔！

咚——

嗚哇，好大喔。

這個要當木柴嗎？

不，陀龍布不能當柴燒。

因為就算發生了火災，陀龍布也燒不掉，

所以一般都做成家具，用來放置貴重物品。

哦哦……？好厲害喔。

居然遇火也不會燃燒，這根本不是植物了吧！

梅茵。

看，爸爸更厲害吧！

噹噹——！

怎麼？

路茲你只砍得了那種小樹枝嗎？

呼

這個……

這麼小的樹枝根本沒用嘛！

小聲

因為想到這可以當材料，我就砍回來了……

嗯。

讀樂

HAPPY READING

2020.06

口皇冠文化集團
www.crown.com.tw

長大是一段回不去的遠行，
回憶是一場忘不了的相逢。

借一段有你的時光

我們用青春打造的城市風景

法呢——著

城市漫遊者法呢第一本攝影散文集

44場城市迷路，不是為了生存，而是為了更好的活著

法呢，大學念的是地理、心裡念的是攝影。他是共生公寓「玖樓」的創立者，也是「共享生活」的提倡者。創立四年內，遇見四、五百位室友，以及其他數以百計旅居的城市人。曾從匈牙利、德國、布拉格到新加坡……他寫下每位在這座城市練習獨立的人、他們的理由與堅持、挫敗與成長。城市漫遊者法呢，今天也在城市漫遊著。他想一個個有你的畫面，也借一段有你的時光，透過這些故事和他的鏡頭，帶你看見熟悉的城市裡不一樣的風景。

課本短短幾句話，背後全是神展開！

OSSO～歐美近代史原來很有事

吳宜蓉 著

「Special教師獎」得主、「故事」專欄作家吳宜蓉老師帶你突破想像、腦洞大開！

寫給所有人的歷史

「Special教師獎」得主、「故事」專欄作家吳宜蓉老師帶你突破想像、腦洞大開！

摸不著頭上的四張老K，原來各有厲害的來頭？拿破崙不是軍事宅，而是一把罩？原來奧古斯都老師，以一篇〈邀古人速解108新課綱〉轟動武林、驚動部長的吳宜蓉老師，透過生動風趣的文字，為你重新解讀歐美近代史，從各種戲時空最不能遇見的老公到「顏值」最高的國父、最卡兒的情書對抗賽，從美國歷史最偉大的總統到史上「顏值vs.留卡兒的情書對又有料，徹底把你對歐美近代史的刻板印象完全打掉重練，既有情書對之後忍不住大呼：不要旋轉我！原來歷史課本這麼有趣！讓你看完

真正的了解一定是從愛而來的，但是很恨也有它的一種奇異的徹底的了解。

色，戒

【張愛玲百歲誕辰紀念版】

張愛玲——著

張愛玲最知名也最具爭議性的作品！
國際大導演李安改編拍成電影，
榮獲威尼斯影展金獅獎和金馬獎八項大獎！

為了「救國鋤奸」，王佳芝亞欲色誘刺殺特務頭目易先生，可始料未及的是，權勢的春藥雖然融解了易先生的城府，卻包摭著她體內的魔鬼，而隨著這場「愛國遊戲」逐漸失控，獵人與獵物，早已在不知不覺間錯位……〈色，戒〉是張愛玲少數以真實歷史為藍本，探討女性心理與情慾的異色鉅作，歷經家國戰火、焚愛人走向歧路，狂熱的她，文字風格亦隨之洗盡鉛華，從讓銷靈烈為樸素凝鍊、冷為人生雖落了枝椏，卻因此凝霙見日，開啟了文學創作的神魂。張愛

甘願等待，等待雨停，等待花開。

甘願綻放

許菁芳——著

晻違4年，《臺北女生》許菁芳耐心醞釀
半熟女子不藏私的靜心日常

接納自己真實的面貌，每一個孱弱時的陰暗的歪斜的都是自己；斷絕兩積，清理不合時宜的身外物；安放困境，容許有片刻懶情安逸；甘願貢獻，凡事在春天裡都是新的，自己也成為一個新的人。在營街過巷的速度裡，反省與紀錄生活的光影。許菁芳以四季為骨經，以觀察與感思為緯，建構出質地細緻的生活風景。縱然曾有困厄，心有願即有力──城市裡的風可以令人自由，城市裡的生活可以豐盈實在。甘願有一點過日子的意思，在城裡過日子就有有一點過日子的意思。

在傾盆大雨的世界裡，
讓我為你撐一把傘。

把快樂分享給傷心的你

捲捲—著

22萬粉絲熱烈期待，
首刷限量附贈：捲捲手繪「傳染快樂」PET書籤組！
暖心系插畫家捲捲等一本圖文創作！

你總是處處替人著想，把自己弄得遍體鱗傷，要知道堅強很好，但不要逞強，當你擁有了什麼，必定會失去一些什麼，不必刻意去追求，最好的總是在不經意時出現，即便再怎麼難過，也要記得好好愛自己，有一天，有人會因為你的笑容而愛上你……當世界烏雲密佈，壓得你喘不過氣來；當迷失在情緒旋渦裡，快要淹沒了自己，讓捲捲溫柔地接住你，陪你走過那些不確定，驅離心中的陰影；伴你一起面對那顆星，等待雨過天青，成為漆黑的夜裡，最閃亮的那顆星。

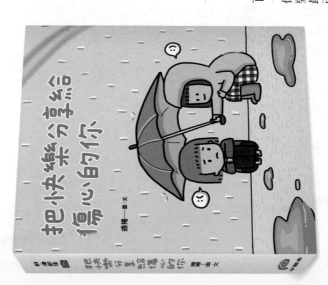

生命是一襲華美的袍，
爬滿了蟲子。

張愛玲 著

華麗緣【張愛玲百歲誕辰紀念版】

每個張迷心中都有一個張愛玲，但翻下作家光環的她，又是何種樣貌？《華麗緣》是張愛玲創作黃金時期的散文結集，不同於小說創作中的蒼涼冷峻，她的散文恬適豐潤，細膩精闢。無論是聊音樂、論愛情，還是談自己，她慣以感性抒接美好光陰，用文字拼貼碎青春，而我們早已在一篇篇華麗的文字中，與最真實的她結下了不解之緣。

只有張愛玲，才堪稱曹雪芹的知己！

紅樓夢魘【張愛玲百歲誕辰紀念版】

張愛玲 著

《紅樓夢》這部經典名作不僅灌溉了張愛玲的無數青春，更是「張派文學」的脈絡師承，也是張愛玲不懈追求的理想之鄉。於是她一擲十年，用獨有的感性、縝密的考據、歷歷細數《紅樓夢》中錯綜複雜的人性科音，以及精巧繁複的細節書寫，刻下兩代文豪千絲萬縷的對話。開啟了一場玄妙入神的文字體驗，也替文學史烙下對話。

羅潔梅因要訂婚了???

準「未婚夫」的對象是……

小書痴的下剋上
第四部 貴族院的自稱圖書委員IV

香月美夜——著　椎名優——繪

春天的腳步近了，在貴族院的第一年也正式畫下句點。即便如此，羅潔梅因完全沒有時間為了與平民區的人們別離而悲傷。她不只要閱讀路茲於冬季的書本製作量，還要與神官長一起製作魔導具墨水。出於政治考量，慶春宴上也將官布她的婚約對象。然而，在看似平靜的生活中，亞倫斯伯罕在檯面下的動作卻越來越多，羅潔梅因不得不提高警戒……

走著瞧！我是不會被「身蝕」打敗的！

小書痴的下剋上
[漫畫版] 第一部 沒有書，我就自己做！⑤

香月美夜——原作　鈴華——漫畫

真書身分曝光，梅茵獲得了路茲的諒解，前進擊潰擇的兩人更加積極投入造紙工作。另一方面，梅茵也開始向班諾學習經商之道，從定價、談判，到市場動向，每天都忙得不可開交，也因此結識了公會長的孫女芙麗妲。同樣受「身蝕」所苦的芙麗妲告訴梅茵，僅無法完全根治，並且需要高貴族獨有的昂貴魔導具，才能免於死亡的威脅……這個病不

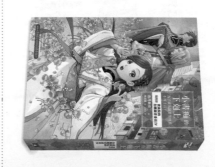

30萬粉絲望眼欲穿！
新時尚ICON Kiwi李函的追夢全紀錄！

當花瓶又怎樣！你可以是青花瓷！

Kiwi 李函—著

從勇闖時尚界的成長故事到KOL生存秘訣，最大的夢想，就是能夠登上時尚雜誌國際中文版。19歲的她，放下甜美形象，轉型成為以短劉海、長眼線展現個性的潮模。22歲的她，沒有經紀公司的依靠，一個人勇闖香港時尚圈。現在的她，不僅早已達成當初的夢想，更成為多家國際精品品牌眼中的「零廢片模特兒」。從伸展台到30萬粉絲擁戴的KOL，Kiwi一路上以「天生反骨」的精神來超越自己，她相信，不需要別人告訴你怎麼做，而是要去做不讓自己後悔的事！

人生清除公司

前川譽—著

人都會死，但留在這裡的痕跡，
卻是他們活過的證明！

5個死亡悲劇的現場直擊，5段生命歷程的動人回望！

榮獲第7屆「白楊社小說新人賞」！

本公司專門清理非善終人士生前的住所，卻往往殘留著屋主生活的「痕跡」。孤獨死的老人家、自縊身亡的年輕人、形同陌路的兄弟、失去另一半的未婚妻，以及帶著女兒自殺的母親，他們走了，他們生前留下來的痕跡可以被消除，但活過的證明卻無法抹去。每個人總有一天都會離開這個世界，但唯有真正面對死亡，才能感受生命的價值與重量，也才會發現，很多話我們藏在心中從未說出口，但雕開前也許還來得及好好說再見……

皇冠雜誌
796期 6月號

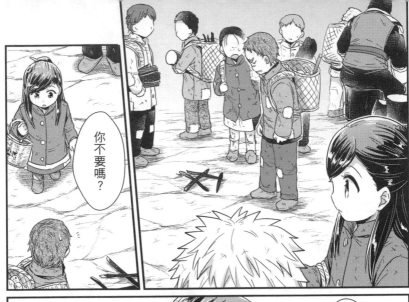

你不要嗎？

你不要就給我吧。

我可以拿走嗎？

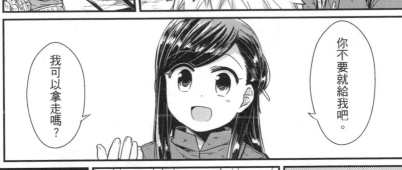

……

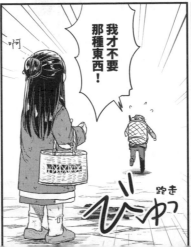

啊

我才不要那種東西！

跑走
びゅっ

生氣

我……

丢

那我的也給妳吧。

丢

丢

堆成小山

丢

ポイッ

丢

那我的也給妳。反正帶回去也用不到。

路茲，走吧。

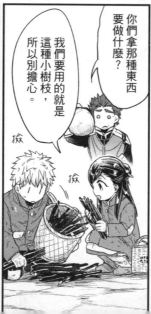

你們拿那種東西要做什麼？

我們要用的就是這種小樹枝，所以別擔心。

撿

撿

拿到了好多喔。

……是啊。

材料採到以後，是不是要在五到七天內處理完才能用啊？

梅茵，

我明白你的意思，但還是先找班諾先生商量看看吧？

我們要是擅自丟掉，班諾老爺一定會很生氣吧。

但現在我們又沒有木柴可以蒸上一鐘的時間，還是放棄吧？

嗯……

唉—

可是天氣這麼冷，哪有辦法走進河裡嘛。

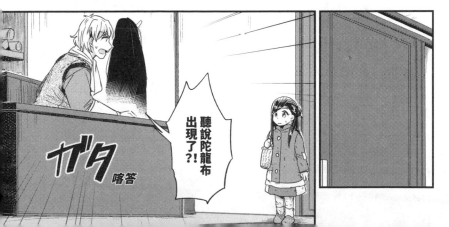

聽說陀龍布出現了?!

ガタ
喀答

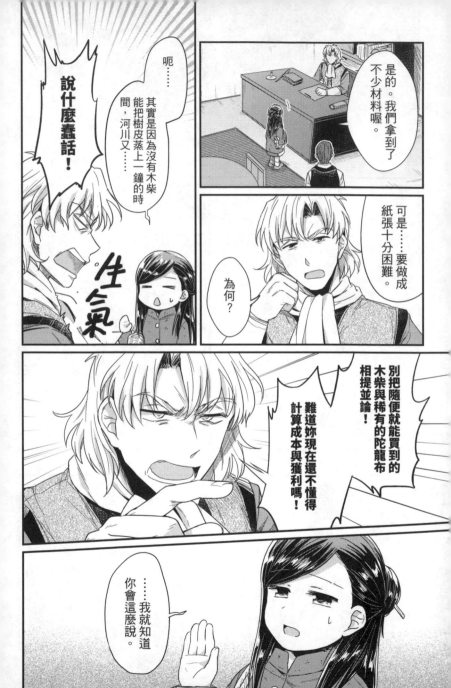

所以，我們雖然想買木柴，但我好像不能再走更多路了。

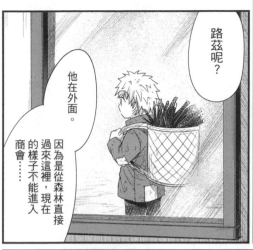

路茲呢？

他在外面。

因為是從森林直接過來這裡，現在的樣子不能進入商會……

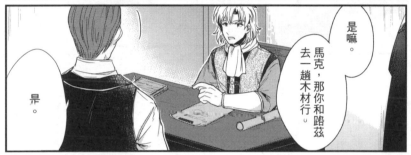

是嘛。

馬克，那你和路茲去一趟木材行。

昱。

妳有空就看看吧。

樂意之至！

呀啊！

嗯嗯

…嗯？

我看看，是商人的注意事項嗎？

這些木板的內容都和契約有關呢。

……契約？

咦？這麼說來……

剛才的木柴費用，會算進先行投資裡面嗎？

班諾先生。

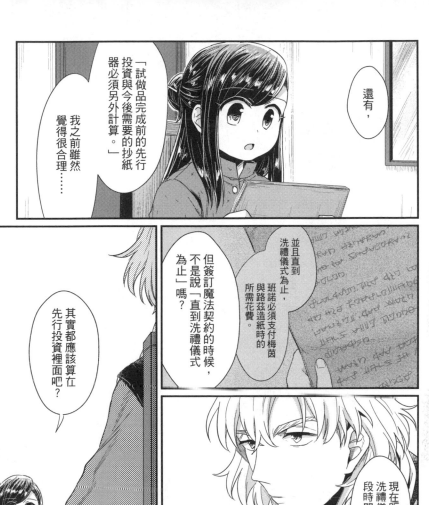

還有，

「試做品完成前的先行投資與今後需要的抄紙器必須另外計算。」

我之前雖然覺得很合理⋯⋯

並且直到洗禮儀式為止，班諾必須支付梅茵與路茲造紙時的所需花費。

但簽訂魔法契約的時候，不是說「直到洗禮儀式為止」嗎？

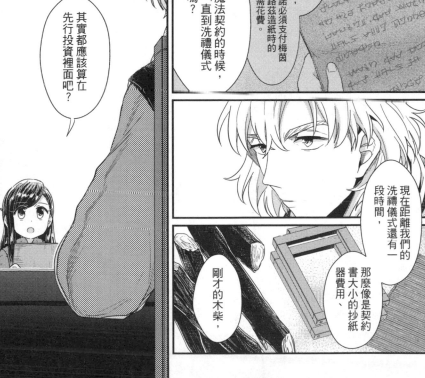

其實都應該算在先行投資裡面吧？

現在距離我們的洗禮儀式還有一段時間，

那麼像是契約書大小的抄紙器費用，

剛才的木柴，

喀答

妳終於發現了嗎？

為什麼要騙我們？！

喀

只是在測試而已。

我沒有騙你們，

啵

嗚嗚……

因為契約書燒掉以後就沒了嘛。

我想知道你們是否還記得自己簽訂的契約內容，也很好奇當對方達約時，你們會有什麼反應。

既然如此，你們就應該另外抄寫下來，

不然就是要牢牢記在心底。

是妳太天真了。

……我會謹記在心。

既然妳要求追加了，這些先行投資我就幫妳支付吧。

本來契約就是這麼規定的吧？

你這樣不算是違約嗎？

什麼幫我支付……

這次是妳沒有要求追加。

但既然妳要求追加了，我就會支付。

既會支付，就不算是違約。

嗚！

119

要是妳看了那些木板還是沒發現，我本來打算毫不客氣地剝削你們呢。

嗚嗚～

如果妳想當商人就要記好了。

班諾先生都提供提示了，代表他也願意用心，想栽培我們成爲商人。

……可是，

唔唔～

不甘心的事情就是不甘心！

冬天的手工活能請妳稍微提早製作嗎？想請你們做十到二十個左右，顏色都要不一樣。

啊對了。

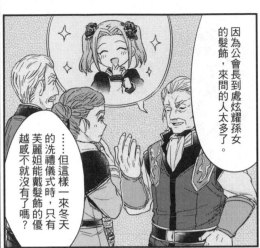

因為公會長到處炫耀孫女的髮飾，來問的人太多了。

……但這樣一來冬天的洗禮儀式時，只有芙麗姐能戴髮飾的優越感不就沒有了嗎？

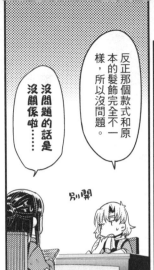

反正那個款式和原本的髮飾完全不一樣，所以沒問題。

沒問題的話是沒關係啦……

別鬧

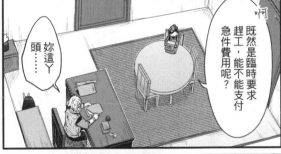

呵

既然是臨時要求趕工，能不能支付急件費用呢？

妳這丫頭……

……妳還真會做生意。

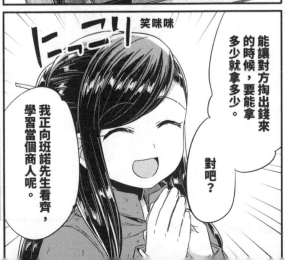

にっこり 笑咪咪

能讓對方掏出錢來的時候，要能拿多少就拿多少。

對吧？

我正向班諾先生看齊，學習當個商人呢。

121

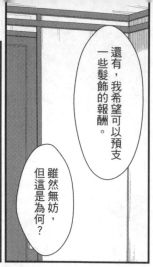

還有，我希望可以預支一些髮飾的報酬。

雖然無妨，但這是為何？

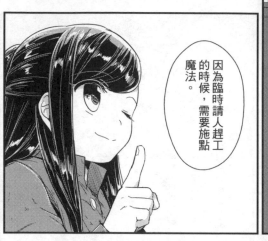

因為臨時請人趕工的時候，需要施點魔法。

梅茵。

現在天氣變冷了，妳已經不能去森林了吧？

我得自己一個人去河邊處理陀龍布嗎？

這次我打算在倉庫前面處理，所以可以一起做做喔。

咦？

不用去河邊嗎？

現在井水就已經很冰了，只要反覆換水，我想應該就沒問題。

而且倉庫附近就有水井了。

122

那之後呢？

要做成白色樹皮保存吧？

雖然我也希望可以做成白色樹皮再保存，但其實在黑色樹皮的狀態下，還是可以保存喔。

啊啊，太好了。

是喔。

只是之後削除黑皮時，可能會比較麻煩……

但畢竟這個季節走進河裡，等於是自殺行為，還是算了吧。

好冷

既然現在有蒸籠了，好想吃暖呼呼的奶油馬鈴薯呢。

能用考夫薯來代替嗎？

緊握

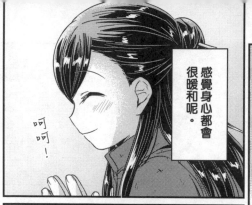

感覺身心都會很暖和呢。

呵呵！

只要請路茲帶奶油過來，明天就能吃到奶油馬鈴薯了吧？

嗯，就這麼決定了。

妳要用來做什麼？！

哎呀？我沒告訴他嗎？

真是太迷糊了呢。

明天我搬好木柴再來叫妳，妳在家裡等我喔。

知道了。

路茲，你別忘了準備奶油喔。

ぐるん

轉頭

為什麼啊！

……嗯？

奶油？！

班諾先生問我，能不能提早做些冬天的手工活。

他想要和多莉髮飾一樣的款式。

媽媽、多莉，

カチャ
喀恰

雖然也不是不行……

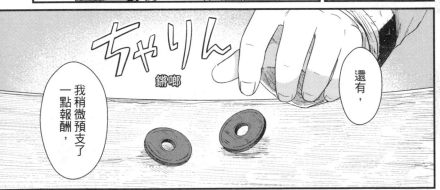

ちゃりん
鏘啷

我稍微預支了一點報酬，

還有，

只要做好一個，就會直接付錢喔。

魔法超級有效？

參考用的樣本在哪裡？

我現在去拿。

……嗄？

倒落

迅速

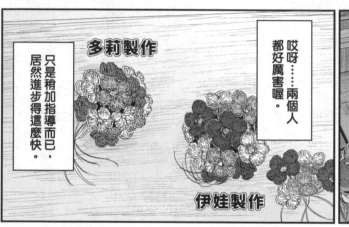

多莉製作

哎呀……兩個人都好厲害喔。

只是稍加指導而已，居然進步得這麼快。

伊娃製作

因為兩人都做好了一個，所以各是兩枚中銅幣。

ちゃ～ 鏘啷

那我來來支付今天的報酬吧。

耶！

果然我當不成裁縫美人。

唔

才做到一半

晚安

那妳們趕快去睡吧。媽媽把這個做到一半的做好就去睡了。

謝謝妳們。

隔天

唧唧......

呵呵，對不起喔。

唔呵呵

居然自己一個人在半夜偷做，太奸詐了！

好像又多了一個耶？

......媽媽。

NEW!

你那邊有沒有已經做好的木簪呢？

我目前是先做好了五個。

路茲。

把那些木簪全拿來吧。

結果我們昨天就做好了四個花飾。

等、

也太快了吧？！

得趁著蒸木頭的時候完成最後步驟，拿去賣給班諾先生才行。

我回去拿。

嗯。其實我也有點著急。

你準備好奶油了嗎？

原來真的不是我聽錯啊……

……知道了。只要帶木簪過來就好了吧？

達！

應該差不多蒸好了吧。

既然是梅茵要做的,那個叫奶油馬鈴薯的東西一定也很好吃!

什麼啊。原來是考夫薯。

這裡確實已經有很多用奶油和考夫薯一起做成的料理了呢。

�哇………

嗯嗯

所以路茲不吃嗎?

唔

………我要吃。

……好好吃！

嚼嚼

嗯？

為什麼？！

多了用木頭燻過的香味，感覺很像在吃高級美食呢。

而且這次還和陀龍布一起蒸，

因為是用蒸的啊。

用蒸的可以把營養和美味都鎖在裡面。

……你有在聽嗎？

咀嚼
咀嚼

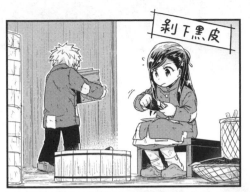

剝下黑皮

現在也吃飽了，
來工作吧。

嗯！

呼
……

結束了！

黑皮晾乾中

轉身

這樣一來又能做
陀龍布紙……

……啊？

東西也
收拾好了！

好！

湧出

明明我並不感到絕望，

也沒有感到不安啊——

撲通

撲通

?!

握

喀答

喂，妳怎⋯⋯

梅茵？

突然又退燒了？

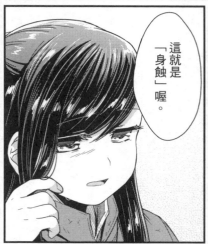

這就是「身蝕」喔。

呼⋯⋯⋯⋯

這是怎麼回事⋯⋯？

可是，妳完全沒有身體不舒服的前兆啊？

⋯⋯這個就是會突然發生。

以前情緒太激動的時候就會出現，

但最近變得只要有點情緒變化，就會自己跑出來呢⋯⋯

梅茵……

笑

啊啊，嚇死我了。

班諾先生也說過一樣的話。

這個……沒辦法治好嗎？

之前芙麗姐說過了吧？要治好非常花錢。

……

……我背妳
去店裡。

因為我也只做得
了這件事而已。

握……

才不是只有
這件事……

轉身

路茲幫了我
很多忙喔？

別說了，
快點上來！

好吧。

真傷腦筋⋯⋯

明明看了那麼多書，

我卻不知道這種時候該說什麼才好。

路茲太善良了啦。

不管我有多麼礙手礙腳，
還是願意陪在我身邊，
明知道我不是梅茵，
還是接納了我。

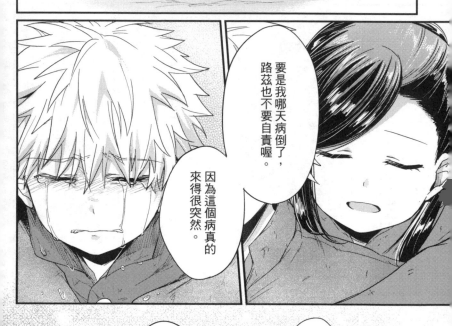

要是我哪天病倒了，
路茲也不要自責喔。
因為這個病真的
來得很突然。

……而且，
我才不會認輸呢。
因為我還沒
把書做出來啊。

第二十三話　陀龍布出現了
完

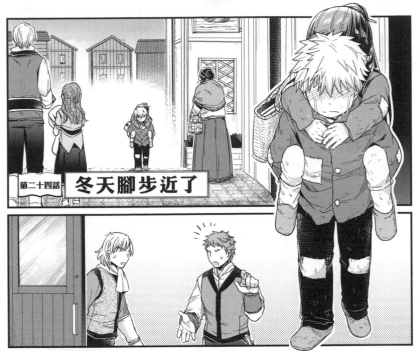

第二十四話 **冬天腳步近了**

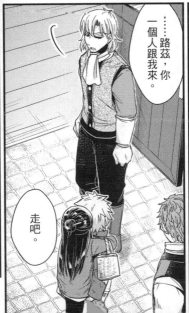

……路茲，你一個人跟我來。

走吧。

路茲……

ギィッ

喂……

沒事吧？

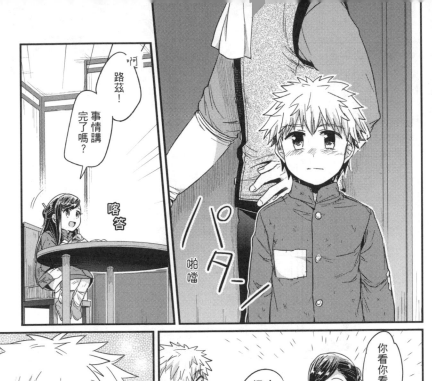

啊
路茲！
事情講
完了嗎？

喀答

パターン
啪噹

你看你看！

今天帶來的髮飾已
經算好報酬了喔！

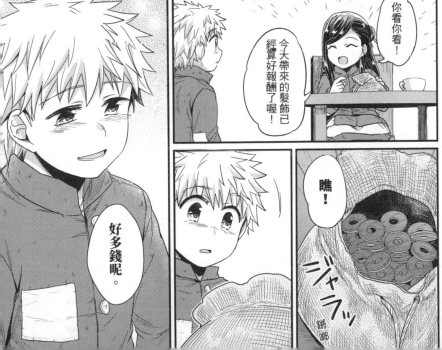

好多錢呢。

瞧！

ジャラッ
鏘啷

……好像冷靜多了呢。

呼……

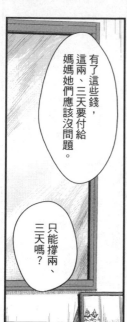

有了這些錢，這兩、三天要付給媽媽她們應該沒問題。

只能撐兩、三天嗎？

雖然不知道說了些什麼，但班諾先生果然厲害。

拉爾法他們完全不理我。

因為她們幹勁十足嘛。

路茲那邊呢？

就算我問他們願不願意幫忙，也都當作沒聽到。

那我也去路茲家施點魔法吧。

魔法？

這樣啊。

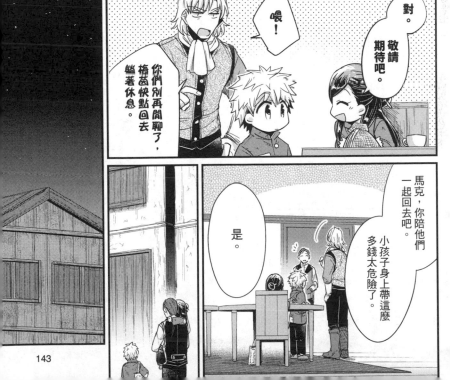

喂！

你們別再閒聊了，梅茵快點回去躺著休息。

對。敬請期待吧。

馬克，你陪他們一起回去吧。

小孩子身上帶這麼多錢太危險了。

是。

噢?

這不是梅茵嗎?

喀恰

拿出

我今天來不是要煮東西。

只是要拿報酬給路茲。

急急

早啊。

卡蘿拉伯母,早安。

路茲!梅茵來了喔!

忙忙

報酬?

噢梅茵妳來啦。

怎麼了?有新料理嗎?我們可以幫忙。

144

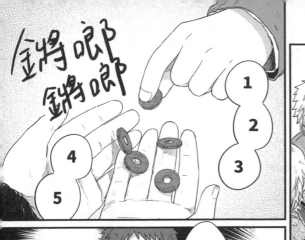

鏘唧♪
鏘唧

1
2
3
4
5

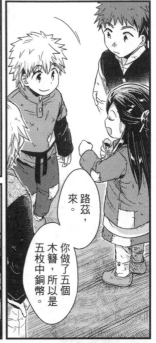

路茲，來。

你做了五個木簪，所以是五枚中銅幣。

沒錯吧？

嗯。

對啊。一枚中銅幣喔。

一根木簪

那種東西有一枚中銅幣？！

幫妳做的事情，該不會就是路茲這幾天做的木棒吧？

來了來了。

呵！

壓

這份工作只有路茲能幫忙嗎？

你們三個之前明明一邊說，做這種無聊的木棒蠢斃……！

唔唔

わあっ
哇啊！

任何人都可以，但製作的時候要很用心喔？

梅茵，這種木頭加工的工作我比路茲更擅長！

我也是！

喂！

嗯～那麼，接下來就請哥哥們幫忙吧。

一個人要各做五個喔。

包在我們身上！

……路茲，努力成為商人吧！

瞄

至於要怎麼做再問路茲吧。

握

146

梅茵，妳回來啦。木簪的進度如何？

我剛才去拜託他們了。

花飾只要再做15個就可以了。

我回來了～

……照這速度看來，可能很快就會完成了呢。

多莉的正裝對梅茵來說太大件了。

究竟要趁著冬季期間重做一件，還是直接修改呢……

我在煩惱梅茵的正裝該怎麼辦呢。

媽媽，妳在做什麼？

可是，像裙襬只要捏起來假裝變短，形成皺褶以後，也會很可愛喔？

嗯……

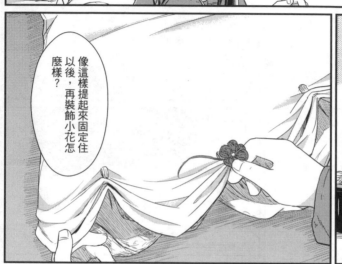

像這樣提起來固定住以後，再裝飾小花怎麼樣？

借我一下喔

我只是覺得以後再把這部分拆開，等我長大了也能穿……

ガバレっ

猛抓

這樣子根本不算是修改，變得太豪華了吧。

是喔。

如果看起來會太豪華，那還是算了吧。

就照梅茵說的修改看看吧。

反正要是不行，再照平常那樣修改就好了嘛。

キラキラ

閃閃發亮

對吧？

那快點做完吧。

十五個對吧？

……媽媽。

不愧是裁縫美人的手藝。

太可靠了。

也是呢。

……說得

梅茵，那肩頭這邊……

糟糕！讓媽媽燃燒起門志了嗎？

還是先把班諾先生番託的髮飾做好吧……

坐立不安

在啊

他們一大早就坐不住地在等妳了呢。

我來收手工活了。

哥哥他們在嗎？

三天後

小聲　小聲

……梅茵。

路茲是真的想當商人嗎？

因為他怎麼勸也勸不聽，搞得家裡氣氛很糟呢。

決定自己想做什麼的人是路茲吧？

這怎麼能問我呢。

怎麼可以不惜與家人鬧翻也要當商人呢，妳說對不對？

話是這麼說沒錯啦。

但女孩子都會乖乖聽父母的話，男孩子卻怎麼也說不聽。

咳！

像前陣子也是……

啊啊……感覺會講很久。

媽媽。

我都忘了。妳快進來吧。

梅茵很容易生病，快點讓她進來啦。

呼……

……妳在教路茲計算嗎？梅茵，難不成

じとっ
盯

路茲，你有好好練習計算嗎？

嗯。

嗯。

バタン
啪噹

嗯。

因為我也會在大門幫忙計算。

快點檢查吧！

你看，我們做好了！

ドタ

ドタ
急急忙忙

請大家排隊！

啊，梅茵是在幫爸爸的忙吧。

路茲也該向妳看齊，去幫爸爸的忙才對啊。

嘻嘻！

真了不起呢

我去拿計算機。

梅茵！

雖然聽說過路茲和家人處得不好，但好像比想像中嚴重呢？

151

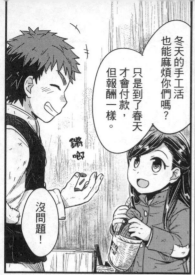

冬天的手工活也能麻煩你們嗎？

只是到了春天才會付款，但報酬一樣。

沒問題！

轉

嗯，好厲害喔。

不愧是工匠。

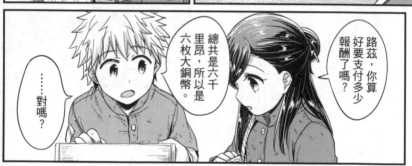

路茲，你算好要支付多少報酬了嗎？

總共是六千里昂，所以是六枚大銅幣。

……對嗎？

我會在今天之內做好髮飾，明天可以去一趟班諾先生店裡嗎？

了解。

答對了！

就照這樣繼續練習計算吧！

一開始我還心想能做好十個就不錯了……

想不到最後做好了二十個，真教我吃驚呢。

梅茵，還有沒有能做來賣的東西？

嘻

只要妳想得出來，我一定幫妳做。

如果治好身蝕需要錢，我在想能不能做些紙以外的東西……

路茲……

謝謝你。

觀察我們目前為止賣的東西,利潤高的都是賣給有錢人的呢。

可是,我實在不知道這裡的有錢人會想要什麼東西。

因為像是絲髮精與紙張,以前在我身邊都是隨處可見。

妳以前的世界好厲害喔。

乾脆參考「百圓商店」和「文創商品」,改良生活必需品吧?

例如改良肥皂和蠟燭……或者考慮「主婦工藝」?

但想做「串珠飾品」這裡又沒有「串珠」,要做「彩繪」也沒有顏料……

我完全聽不懂妳在說什麼。

唔唔

妳想死嗎？！

快點產生！

我覺得最大的問題，好像是我對於對自己沒有必要的東西，就產生不了熱情耶。

所以，有什麼是可以做的嗎？

嗯……

妳自己不是說過「書根本賣不出去」嗎！

接下來做書本如何呀？

阿！

不用擔心，只要是我需要的東西，我的熱情就會源源不絕了。

嗚嗚嗚

說得也是呢。抱歉抱歉。

嗯

快想點可以賣的東西啦！

明明是妳害我這麼激動的！

路茲，你冷靜一點啦。

冷靜冷靜

你們到底在大馬路上聊些什麼啊？

抓

しっ

嗚呀啊?!

ビクッ

驚嚇

你們呢？

我巡視完了工坊正要回去。

路人都在笑你們了，你們是故意在搞笑嗎？

啊啊、啊嗚……

班諾先生，你怎麼在這裡呢？

因為髮飾做好了，正要拿過去給你。

目的地一樣啊。那一起走吧。

156

包括先前已經提交的，總共是二十個髮飾。

這下子也能販售髮飾了。

好

「土之日」是什麼？

「土之日」？

因為下個土之日就是洗禮儀式，必須趕快準備。

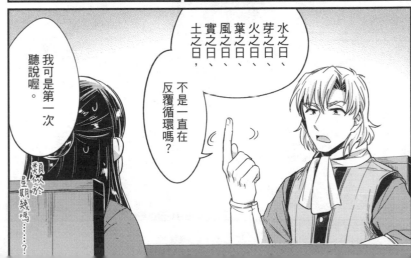

我可是第一次聽說喔。

水之日、火之日、芽之日、葉之日、風之日、實之日，土之日，不是一直在反覆循環嗎？

類似於星期幾嗎……？

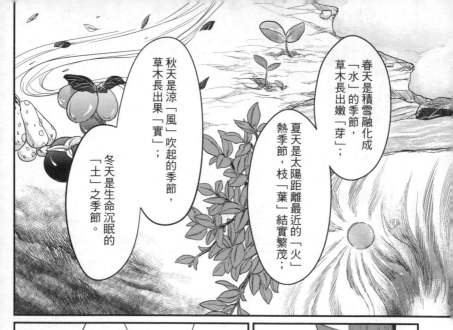

春天是積雪融化成「水」的季節，草木長出嫩「芽」；

夏天是太陽距離最近的「火」熱季節，枝「葉」結實繁茂；

秋天是涼「風」吹起的季節，草木長出果「實」；

冬天是生命沉眠的「土」之季節。

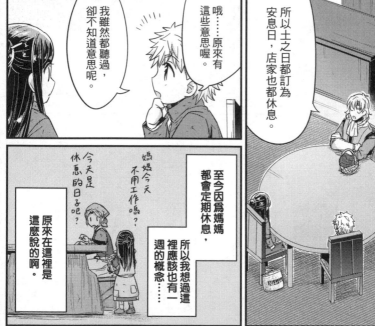

所以土之日都訂為安息日，店家也都休息。

哦……原來有這些意思喔。

我雖然都聽過，卻不知道意思呢。

至今因為媽媽都會定期休息，所以我想過這裡應該也有一週的概念……

媽媽今天不用工作嗎？

今天是休息的日子吧？

原來在這裡是這麼說的啊。

春夏秋冬 → 水火風土

因為洗禮儀式是在每個季節的頭一個「季節之日」舉行，

所以「冬天的洗禮儀式」會在下個「土之日」舉行。

洗禮儀式上應該會教到這些吧。

鏘啷

但反正平常不會用到這些。

先來結算吧。

嘩！

那妳想到什麼新產品了嗎？

剛才在路上就是在討論這件事吧？

俯身 ズイ

請別用這麼充滿期待的眼神看我……

今天也謝謝班諾先生的關照了。

如果想牟取暴利，果然還是消耗品比較好呢。

因為用完以後就得再買，可以持續帶來收入。

這樣想來的話絲髮精……

可以賺很多錢吧？

還好啦。

美容產品的話，像是高品質又帶有濃郁香氣的肥皂？

還有就是冬季期間會一直使用的蠟燭，或許可以試著做成有顏色的，或者是增添香氣。

喂喂

梅茵，每樣東西妳都知道怎麼做嗎？

大概知道。

但還是需要摸索一下吧。

指

ビシッ

好，那就試試看吧！

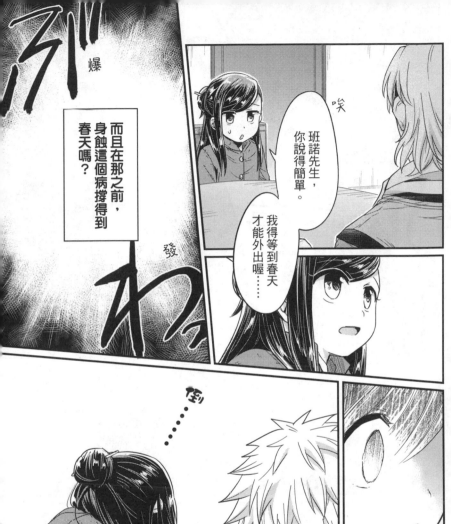

爆

而且在那之前，身蝕這個病撐得到春天嗎？

班諾先生，你說得簡單。

唉

我得等到春天才能外出喔……

發

倒‧‧‧‧‧‧‧

撲通！

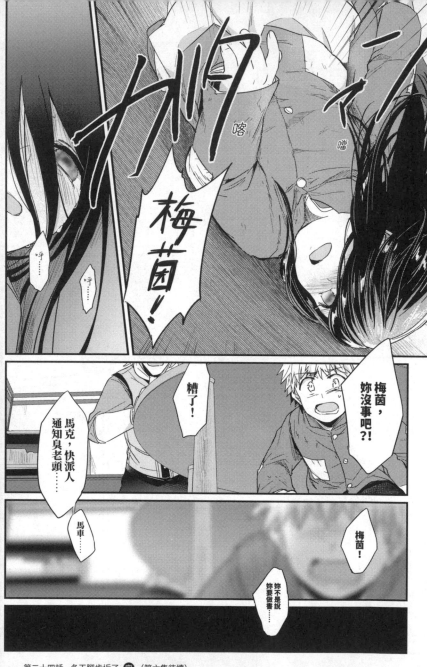

小書痴的下剋上

為了成為圖書管理員
不擇手段！

第一部　沒有書，
我就自己做！ Ⅴ

番外篇 **金錢的力量**

為什麼？！

喀答

但其實我才剛開始與貴族大人做生意，並沒有什麼交情。

在你看來或許是這樣吧……

只能任由他們宰割。

班諾老爺有錢，又會和貴族做生意……

……我也和你一樣無能為力。

連老爺……也救不了梅茵嗎？

可是，聽說芙麗姐治好了……

那如果是公會長！

呼—

我已經和他談過了。

他說只要有錢，就可以暫時延長壽命。

但那種用過一次就壞了的魔導具，一個也要超過兩枚小金幣。

他為了讓芙麗姐活命，曾到處搜購快要損壞的魔導具，聽說手邊現在還剩下幾個。

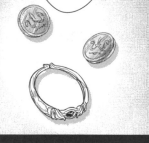

一旦花了錢延長壽命，很快又需要再延長。漸漸地次數會越來越頻繁。

而且用了以後，最多也只能延長半年到一年的時間。

金、金幣？！

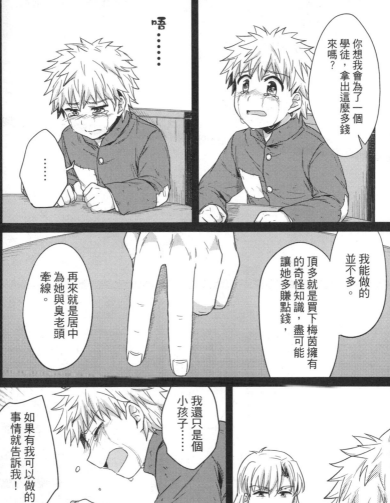

唔……

你想我會為了一個學徒，拿出這麼多錢來嗎？

……

我能做的並不多。

頂多就是買下梅茵擁有的奇怪知識，盡可能讓她多賺點錢，

再來就是居中為她與臭老頭牽線。

我還只是個小孩子……

如果有我可以做的事情就告訴我！

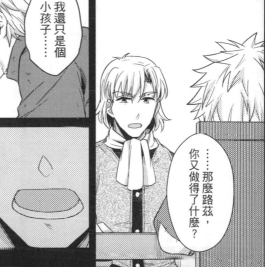

……那麼路茲，你又做得了什麼？

那就別讓梅茵為你擔心，也別為你操心。

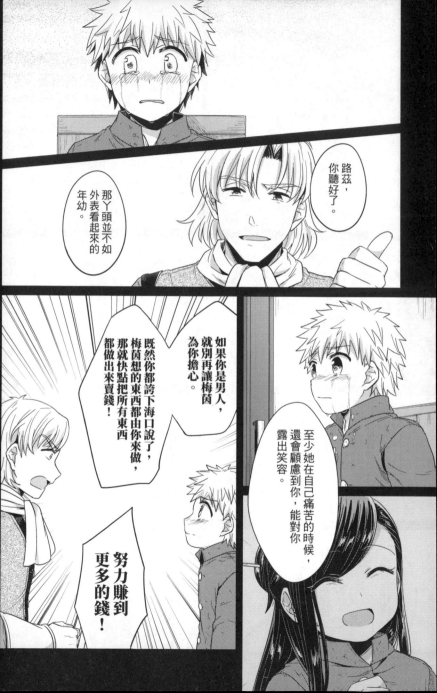

……哼！

表情變得很不錯嘛。

擦

老爺，

聯絡上公會長了。

緊握

走吧！

路茲，

馬車也已經準備妥當。

バタバタ
啪噠啪噠

馬上出發。

是！

タッ

噠！

大店會議與髮飾

香月美夜

此刻商業公會三樓的會議室裡正在開會，出席者全是大店店主。想當然耳，身為奇爾博塔商會店主的我也參加了。如今已是開始準備過冬的時期，所有人都忙得不可開交，但還是不得不討論收穫祭的成果這個重要議題。

「接下來，請告訴我們今年收穫祭的成果吧。」

討論過了幾項議題後，公會長把目光投向渥多摩爾商會的店主。現任店主咯答一聲推開椅子，往上站起。他是公會長的兒子，也是芙麗姐的父親。

渥多摩爾商會早在這座城市更名為艾倫菲斯特之前便已存在，是經營食品物料買賣的老字號。由於可以出入城堡，最容易取得領內收成方面的情報。

「今年的收成似乎還是不太理想。有貴族管理的土地與往年相差無幾，但聽說直轄地的收成年年都在下降。」

「今年也是嗎？究竟要到什麼時候才會回升？」

聽了渥多摩爾商會店主的報告，會議室內盈滿沉重的嘆息。雖說已經

預料到了，但這種情況還是教人頭疼。收成變少，食物價格就會上漲。現在又是必須準備過冬的時期，價格一旦上漲，人民就無法為了將在漫天大雪下展開的冬季生活儲存到足夠的糧食，生活會十分困苦。對這個城市的居民來說，尤其對貧民來說，這是攸關生死的嚴重問題。腦海裡頭，浮現出了最近開始出入商會的梅茵與路茲。

……他們家熬得過去嗎？

「我聽說是因為神殿的神官走了不少，導致魔力不足……」

「這麼說來，幾年前曾有好幾戶人家，都說必須讓從神殿回來的人以貴族身分進行首次亮相，籌備了不少東西。看來是這件事開始造成影響了吧？」

與貴族有往來的店主們紛紛提供自己得到的消息。歸納起來後，推測可能是遠在中央發生的政變導致神官們必須離開神殿，魔力也才不足以遍及農村。

「現在不必再追究原因了，言歸正傳吧。剛才說過收成並不理想，那究竟到了哪種程度？這也會影響到採購時的價格，必須思考往後該如何因應。」

我開口這麼表示後，其他人也表示贊同。

「班諾說得沒錯。既然神官不會回來了，再討論也無濟於事。請再詳細說明。」

在眾人的要求下，渥多摩爾商會的店主低頭看向自己手上的木板。

「與去年相比，減少的量還不到一成，所以今年的情況似乎還不算太嚴重。但我以前也說過，西邊的領地因為受到政變波及，局勢非常不穩，聽說收成減少的比例遠遠超過艾倫菲斯特。艾倫菲斯特只是因為保持中立，減少的速度才比較緩慢。」

聽見收成並未大幅減少，店主們都有些鬆了口氣。但是，只要環顧會議室，就能發現所有店主的表情依然十分凝重。速度儘管緩慢，收成仍是一

176

年比一年不理想。

「馬克，你算過和十年前相比，收成究竟減少了多少嗎？」

「根據我計算的結果，減少了將近四成。」

我詢問在身後待命的馬克，他立即回答。收成已經將近十年沒增加了，儘管幅度不大，卻一直在減少。

食物價格一旦上漲，旅行商人在運送商品期間的伙食費也會增加，採購時價格自然會跟著提升。為了準備過冬，旅行商人都想多賺一點，所以到時勢必會有一番激烈的討價還價。再來教人頭疼的是，貴族大人提出的無理要求與議價要求也會變多。對於要出入貴族區店家的大店來說，這會造成相當大的損失，所以在討價還價時能壓低多少價格，將是很重要的關鍵吧。

「班諾，在西邊領地走動的旅行商人很常出入你那裡吧？對方可曾提到過西邊領地的情況？」

僅次於渥多摩爾商會，一樣是老字號的赫林商會的店主問道。我沉吟

半晌。對商人來說，情報和性命一樣重要。如果想從他人身上打聽出有用的情報，也必須提供自己擁有的消息。究竟哪些消息可以提供、哪些該隱瞞？得到情報後又能從中解讀出哪些訊息，這些全憑商人各自的本領。

「我聽說和以前相比，西邊領地靠近交界處的城鎮居民變多了。那一帶的市民權與住宿費用也因此飆漲不少。西邊直轄地的生活似乎相當困苦。旅行商人販售的商品都漲價了，但明年說不定會漲得更高。那麼南邊呢？赫林商會接觸到的旅行商人，多數都在南邊走動吧？」

「南邊領地並沒有什麼變化。價格既沒大幅上漲，但也沒有下降。」

「……嗯？南邊領地沒有變化嗎？」

我感到奇怪地皺眉時，在旁豎耳聆聽的店主們一聽到南邊領地並無變化，立即發表起自己的意見。

「南邊並無變化嗎？看來也是該考慮尋找新的進貨管道了。」

「慢著慢著，進貨管道哪能這麼隨便替換掉。一旦終止合作，萬一情

勢又有變化，到時候要重新合作可不容易。」

「可是西邊的情況這麼不樂觀，已經多少年了？再繼續等下去，我們在南邊又找不到新的進貨管道，只能白白花更多錢。」

「這話說得也沒錯。再不採取行動，獲利勢必會大幅減少。」

店主們紛紛表示想放棄西邊，轉往南邊領地尋找新的進貨來源。我一邊聽著，一邊盤起手臂。我知道西邊領地在政變中沒能站對邊，土地因此變得貧瘠，但是南邊領地在政變中站對了邊，按理說收穫量應該增加了才對。

……是哪裡的情報出了錯嗎？

「喂，班諾，奇爾博塔商會有何打算？你們也大多是和西邊的商人往來吧？」

我尋思著該如何回答，慢慢摩挲下巴。領地局勢的消息通常都是間接輾轉得知，很難判斷有沒有錯誤。最好還是再蒐集點情報，先靜觀其變吧。

「……我們商會目前還是打算維持現狀。現在就中斷合作有些太早

了。更何況，我至今欠了西邊的合作對象不少人情。」

父親離世，我剛接下商會時，不少往來客戶說著：「跟個剛成年的毛頭小子能談什麼生意。」就此中斷了合作。當時還願意助我一臂之力的，就是那些在西邊領地走動的旅行商人與合作對象。最困難的時期是這些人幫助了我，我還不打算在這時就捨棄他們。

不過，收成如果再減少下去，這一天恐怕遲早也會到來……

恩情固然重要，但我也不想讓奇爾博塔商會因此倒閉。我打起精神，提醒自己絕對不能誤判時機，繼續傾聽眾人的發言。

情報互相交流得差不多後，會議室有些安靜下來。見狀，公會長往上站起，輕輕拍了拍手。

「關於今年收穫量的討論，就到此為止吧。一旦從城堡那裡得到了更詳細的消息，會如同往常把資料放在公會櫃檯前的書架上。」

這下子今天的會議就結束了。察覺到了這一點，店主們開始起身。開會時的緊張氣氛緩和下來，室內變得嘈雜。就在這時，公會長看著我咧嘴一笑。

……那個臭老頭想做什麼?!

不祥的預感讓我嘴角一陣抽動。我不自覺地往後回頭，只見馬克的表情有些苦澀，用指尖敲敲自己的頭。

……是髮飾嗎?!

但是，在我察覺到的時候已經來不及了。公會長高舉起芙麗姐的髮飾，向會議室裡的大店主們展示。

「各位，為了感謝你們的協助，我想有必要向你們報告一聲。我找到了從夏天起一直在找的髮飾工藝師，也終於為孫女的洗禮儀式買到了這般美麗的髮飾。非常感謝至今幫忙打探消息的各位……也感謝找到了髮飾工藝師，還接下我委託的奇爾博塔商會。」

公會長舉著比夏季洗禮儀式時要精緻數倍的髮飾，臉上的笑容得意萬分。店主們聽了，反應比剛才討論收成時還要激動。

「這比夏季洗禮儀式時的髮飾還要豪華吧?!」

「找到工藝師的是奇爾博塔商會嗎?!」

也難怪店主們的反應這麼激烈。夏季的洗禮儀式時，並不只有公會長注意到了梅茵的姊姊戴的髮飾。不只是我，所有大店店主都判定這是可以賺錢的商品。更別說洗禮儀式過後，公會長還開始蒐集有關髮飾的情報。

然而，無論大店的店主們動用多少人脈，卻怎麼也打聽不到有關髮飾的消息。因為沒有人認識那個配戴髮飾的孩子。洗禮儀式時那個女孩是排在隊伍後面，由此雖能推敲出她應該住在城市南邊，但店都開在北邊的店主們，根本不認識住在城南的貧民。

我們也問過了平常活動範圍內的工坊工匠與餐館區的友人，但他們除非是家裡有孩子舉行洗禮儀式，否則只會在附近的集合地點目送隊伍、獻上

182

祝福。既不會跟著隊伍走，也只認識住在附近的孩子。與時時都留意著商機的城北商人不同，從城市中央開始稍微往南以後，就幾乎沒有居民注意到髮飾，所以半點消息也打聽不到。

「喂，班諾，你究竟是怎麼找到工藝師的?!」

我環抱手臂沉吟。其實這也不是我靠自己找來的情報。而是和梅茵打了幾次交道以後，她才臨時起意向我展示髮飾並問道：「請問這也能成為商品嗎?」我這才找到了髮飾的製作者。

……不過，當初會與梅茵見面，真的也是機緣巧合。

珂琳娜邀請我去他們那裡吃飯時，歐托偶然提起過有個古怪的小女孩叫作梅茵。自那之後過了不久，歐托又說梅茵有個朋友想成為旅行商人，為了讓對方死心，希望我能出面幫個忙。換作平常，我老早就因為嫌麻煩而拒絕了，但當下因為剛好閒著沒有工作，突然想去會會那個奇怪的小女孩。如今想來，實在是幸好當初去了。

「……我只能說是一連串奇蹟般的巧合。也許是生意之神的指引吧？」

「唔，果然不肯輕易透露情報來源嗎……」

我只是如實說出了自己的感想，但聽在店主們耳裡，似乎以為我的意思是：「哪有商人會乖乖告訴你們？」想要消息的店主們一臉不甘地放棄追問。但是，也有店主的雙眼發出精光，朝我走來。

「班諾，我想請你盡快完成一個髮飾。就和賣給公會長的那個一樣。」

平常總愛和渥多摩爾商會較勁的赫林商會店主，立刻擺出了要談生意的姿態。

「這恐怕有困難。現在畢竟是準備過冬的時期，工藝師非常忙碌。如果是當冬天的手工活製作，那倒沒有問題……」

「那不行，我也是今年冬天的洗禮儀式就要。」

184

赫林商會的店主說了，他妹妹的么女冬天就要舉行洗禮儀式。其他大店店主聽了，也開始聲稱自己親人的洗禮儀式與成年禮就要到了。赫林商會如果能訂到髮飾，他們自然也不想落於人後吧。

「你們等一下。賣給公會長的髮飾是特製品，就算現在接了訂單，也不可能趕在冬天的洗禮儀式前做出來。況且想要髮飾的人又不只一個。」

在場有好幾個店主的眼睛都炯炯發亮。這時候如果接下其中一人的訂單，卻拒絕了其他人，往後不知道會帶來多少麻煩。現在到底該怎麼辦？我正飛快動著腦筋思索時，公會長竟然還幸災樂禍地說了⋯

「哦⋯⋯看來大家都想訂做髮飾哪，這下來得及準備嗎？那名髮飾工藝師似乎說過，接下來因為要忙著準備過冬，連來我家坐坐也抽不出時間⋯⋯」

聞言，大店店主們原先對公會長與渥多摩爾商會心生的羨慕與不滿，全開始轉向奇爾博塔商會。

185

……這個臭老頭！想把大家買不到髮飾的不滿全推給奇爾博塔商會嗎！

「老爺，這對奇爾博塔商會來說，可是筆重要的生意呢。」

馬克忽然在身後開口說道，我的怒火在轉眼間消散。父親過世以後，我們一直努力重振旗鼓，現在正是讓他們看看奇爾博塔商會已經完全復活的好機會。那怎麼能錯過。

……為了冬季的洗禮儀式，想要髮飾的店主總共有幾人？梅茵說過她一個要花多久時間？在冬季的洗禮儀式前，還有多少時間能準備？

梅茵動不動就臥病在床，要能見到她反而是最困難的事情，但至少馬克知道梅茵家在哪裡。現在又是準備過冬、開銷最大的時期，只要多付點報酬，她或許願意接下委託。

「我想想……這次恐怕無法讓你們指定款式，但如果是和夏季洗禮儀式相同的款式，應該還有辦法準備幾個吧。」

「噢噢！那也沒關係，賣給我吧。」

「只不過，眼看冬季的洗禮儀式就快到了，所有人又都忙著準備過冬，所以我會加收急件費用。此外也不確定最終能做好幾個，必須依照下訂的順序。」

我環顧店主，揮了揮手說。馬克立即拿出木板。店主們互瞪著牽制對方，一一往木板寫下自己的名字。

「真是盛況空前哪，多虧了我的宣傳。」

公會長臉上帶著得意洋洋的笑容，好像賣了什麼天大的恩情給我。我惡狠狠瞪著他，撫摸口袋裡的紙張。我手上的王牌可不只有髮飾。再過不久，能在市場上造成轟動的植物紙也將登場。我冷哼一聲。

……你等著瞧吧，臭老頭。別以為永遠都能這麼神氣！

（完）

後記

漫畫版《小書痴的下剋上》已經第五集了！其實我個人只覺得：「已經第五集了？！好快！」不知道各位讀者又是什麼感想呢？

新角色芙麗妲在本集登場，梅茵也漸漸踏上了成為商人學徒的道路。但是就在這時候，身蝕的症狀也越來越嚴重……接著就是下集待續了呢。

敬請期待第六集。或是趕緊前往「NICONICO靜畫」網站吧！

繪製第五集時，在網路上連載的《小書痴的下剋上》也正式完結了。

香月老師，這麼長時間來的創作真是辛苦了！

看過漫畫版以後，如果有讀者非常好奇接下來的發展，請去看看網路版或者書籍版的原作小說吧！

身為漫畫版的繪師，最讓我高興的一句話就是聽到讀者說：「因為太在意後續劇情，我也跑去看小說了！」（笑）

那麼，原作小說與漫畫版都想請各位繼續支持。
我們第六集再會！

鈴華

Special Thanks.

原作　香月美夜 老師　／　封面上色
繪者　椎名優 老師　／　和音老師
SHIMESABA 老師　TO BOOKS
TINAMI 各位編輯

原作者後記

無論是初次接觸的讀者，還是已透過網路版或書籍版看過原作的讀者，都非常感謝各位購買漫畫版《小書痴的下剋上：為了成為圖書管理員不擇手段！第一部 沒有書，我就自己做！》第五集。

梅茵在這一集認識了芙麗姐，也能藉由髮飾賺錢了。路茲也為了成為真正的商人，開始學習各式各樣的新知。由於工匠與商人的基本認知太過不同，總讓路茲感到不知所措，但一心只想成為商人的他還是努力不懈。梅茵與路茲做起紙來也越來越順手，想努力做出更多的紙張、賺更多的錢，但是與此同時，梅茵身蝕的症狀也日益加劇。

那麼，介紹一下本集登場的新角色芙麗姐。她是公會長的孫女，還是個非常愛錢（金幣）的小女孩。一般人都會心想：「她都還沒舉行洗禮儀式吧？真的會有這種小孩子嗎？」對吧？可是，芙麗姐對錢非常執著這一點，其實是有參考對象的。也就是我妹妹小時候。幼稚園時期的她每逢週六，例行公事就是愉快地清點存錢筒裡有多少錢，然後拿著存錢筒搖得叮噹作響，笑得樂不可支；而且唯獨算錢的時候，她就和小學三年級生一樣已經可以計算簡單的乘法與除法。

曾經心想這樣的妹妹究竟會變成什麼樣子的天才兒童，結果小學一年級的數學有個題目是：「鳥籠中有三隻小鳥。後來飛來了四隻小鳥，又有兩隻小鳥飛走了。請問現在鳥籠裡有幾隻小鳥呢？」妹妹看了竟然大發脾氣說：「不要擅自飛進來又飛出去啦！」所以根本不是什麼天才嘛（笑）。但是，如果是錢包裡拿出又放進了多少十圓硬幣，她馬上就能回答出來喔。真是個奇怪的孩子。

不過，我只是稍微參考了妹妹古怪的個性，芙麗姐本身確實是個可愛的孩子喔。她只是像到爺爺，非常喜歡賺錢，對做生意有強烈的興趣，個性有些強勢而已。洗禮儀式時若戴上梅茵他們特別製作的豪華髮飾，芙麗姐勢必會成為萬眾矚目的焦點吧。

本集中芙麗姐洗禮儀式時的正裝與屋內的裝潢，鈴華老師也費了很多心思。因為我在提出要求的時候講得非常籠統，像是公會長家雖然與貴族差不多，但又比較偏向下級貴族，所以請別畫得太豪華。最終鈴華老師也設計得非常細膩，太感謝了。

最後，全新特別短篇小說是在網路上連載時有讀者要求過的，大店店主們開會時的模樣。於是我在班諾視角的短篇中，順便提了近年來的收成與周邊領地的情勢，還有向其他店主炫耀芙麗姐髮飾的公會長。在梅茵無法看見的地方，大人們其實也有著這般幼稚的對話，希望各位讀者看得開心。

香月美夜

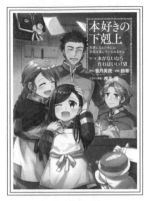

●中文版書封製作中

就算會死，我也絕對不和家人分開！

小書痴的下剋上

【漫畫版】第一部
沒有書，我就自己做！Ⅵ

香月美夜－原作　　　　**鈴華**－漫畫

「身蝕」的熱意猛烈來襲，梅茵的身體也越來越虛弱。雖然想要治好身蝕，就只能去投靠貴族，但梅茵卻寧可忍受性命的威脅，說什麼也不願和家人分開。還好靠著全家人的支持，梅茵一步步恢復元氣，並和路茲一起堅定了造紙的決心，也在班諾先生的幫助下持續開發新產品。然而，就在一切看似好轉之際，芙麗妲卻突然告訴梅茵，她的生命其實只剩下一年的時間……

【2020年7月出版】

國家圖書館出版品預行編目資料

小書痴的下剋上：為了成為圖書管理員不擇手
段 第一部 沒有書，我就自己做！Ⓥ / 鈴華著；
許金玉譯.－初版.－臺北市：皇冠，2020.06
　　面；　　公分.－（皇冠叢書；第4852種）
（MANGA HOUSE；5）
　　譯自：本好きの下剋上～司書になるためには
手段を選んでいられません～第一部 本がない
なら作ればいい！Ⓥ
　　ISBN 978-957-33-3536-8（平裝）

皇冠叢書第4852種
MANGA HOUSE 05

小書痴的下剋上
爲了成爲圖書管理員不擇手段！
第一部 沒有書，我就自己做！Ⓥ

本好きの下剋上
司書になるためには
手段を選んでいられません
第一部 本がないなら作ればいい！Ⅴ

Honzuki no Gekokujyo Shisho ni narutameni
ha shudan wo erande iraremasen Dai-ichibu hon
ga nainara tukurebaiil 5
Copyright © Suzuka/Miya Kazuki "2016-2018"
Chinese translation rights in complex characters
arranged with TO BOOKS, Inc.
Complex Chinese Characters © 2020 by Crown
Publishing Company, Ltd.

作　　者―鈴華
原作作者―香月美夜
插畫原案―椎名優
譯　　者―許金玉
發 行 人―平雲
出版發行―皇冠文化出版有限公司
　　　　　台北市敦化北路120巷50號
　　　　　電話◎ 02-27168888
　　　　　郵撥帳號◎ 15261516號
　　　　　皇冠出版社（香港）有限公司
　　　　　香港上環文咸東街50號寶恒商業中心
　　　　　23樓2301-3室
　　　　　電話◎ 2529-1778　傳真◎ 2527-0904
總 編 輯―許婷婷
責任編輯―謝恩臨
美術設計―嚴昱琳
著作完成日期―2017年
初版一刷日期―2020年06月

法律顧問―王惠光律師
有著作權・翻印必究
如有破損或裝訂錯誤，請寄回本社更換
讀者服務傳真專線◎02-27150507
電腦編號◎575005
ISBN◎978-957-33-3536-8
Printed in Taiwan
本書定價◎新台幣130元/港幣43元

●皇冠讀樂網：www.crown.com.tw
●皇冠Facebook：www.facebook.com/crownbook
●皇冠Instagram：www.instagram.com/crownbook1954
●小王子的編輯夢：crownbook.pixnet.net/blog